U0023615

浮光樂影
A Piece of Music

蘇怡琿◎著

獻給母親

序

先來談一個關於聲音的故事！

據說銀河的邊緣地帶，有著一顆奇特的星球，星球的自轉速度很快，因此太陽升起隨即落下，黑夜隨後及至。換算成地球的時間，四小時白晝，四小時黑夜間替，星球的一天只有地球的三分之一長短，根本來不及回暖，它是一顆「冰凍星球」。

星球上，有種類似原始人類的族群艱辛地生活在冰天雪地裡，他們沒有語言，彼此之間從不交談，也沒有文字，甚至沒有如尼安德塔人留下的，刻畫在牆上的簡單圖案。根據人類探險隊的觀察，經過幾千年的演化，他們的生活方式從不曾改變，換種說法，就是從不進化，也沒有任何文明或文化的累積。

但那是膚淺的看法。

在冰凍星球，每個人的一生雖然短暫，但是當生命即將結束之時，他們會憑著本能，來到

一座交錯著冰狀樹枝的巨大白色森林，掙扎著拿出一根狀如老虎胸部肋骨大小的冰柱。長形冰柱中間被鑿空，星球上的原始人類將嘴對著冰柱，用盡自己殘餘的力量，發出一輩子唯一一次的聲音……。

冰柱其實就是冰做的音叉，將原始人類的吶喊傳入空中，據說聲音極其響亮，覆蓋整個星球，然後垂死者將冰柱擲入森林，完成生命的最後儀式。所謂的白色森林，也就是交錯著死者的冰音叉所形成的墳地。

這是日本漫畫家星野之宣在一九八一年所繪寫的短篇科幻小說《冬之行星》的概括，也是我所看過關於聲與樂的故事中最有想像力、最精彩的一篇。

星野之宣在故事的最後寫下如此的結論：「冰星球的世代交替太快，根本沒有時間傳承，因此任何記憶與文化，也就容易流失！沈默的民族，透過冰音叉將自己的歌，自己的悲歡、自己的人生，都錄音化成聲音記錄，堆積在冰森林，成為全民族的記憶銀行……」

這篇故事影響我至為深遠，我認為所有熱愛音樂的人，不論透過音符、影像、文字或任何其他的方式，都努力著為自己鑿磨一支可以發出「聲音」的冰音叉。

「浮光樂影」就是我的冰音叉。

集結我一九九六年十一月至二〇〇一年之間幫《今週刊》雜誌所撰寫的文章，內容是我對音樂的一些想法。硬要用類型區分的話，其中包含爵士樂、搖滾樂、國語及英語流行音樂等等，行文的方式有隨想、吐槽、以及一些近乎野馬脫韁胡思亂跑的故事！感謝《今週刊》編輯大人的百般容忍，才能讓我如此任性地隨意下筆。

回頭整理自己寫過的文章，發覺是如此輕薄，似乎隨地隨意刮起的一陣風，都足以將之吹散！經過這些年，許多當時對樂音質地的觸感，都已經模糊到無法捕捉了，換種說法，當年對某張音樂CD的感受，大多數隨著時代與我個人的改變而轉換，不復存在了。《浮光樂影》就是這樣的一本書，是我奄奄一息的音樂文字記錄。

即使如此，我仍抱存著一絲野心，希望任何讀者閱讀此書，能夠產生各種共鳴，就像那不可思議的風，讓我的冰音叉又不停歇地發出聲響。

目　錄

浮光樂影

浮光樂影

1 東方吟唱

跟著雷光夏一起漂浮，漂浮

每次聽雷光夏唱歌，總是會聯想到「聆聽朗讀」。

從中世紀至近代歐美，聽眾無不把「朗讀」當成接受訊息的重要方式，甚至與閱讀同等重要。然而，圖像科技的快速入侵，加速朗讀文化的式微！多數的人不再願意花時間去「聽到」出現在腦海裡的影像、「聽到」一段段富含深刻意義的文字，以及「聽到」在空氣中與塵埃一同存活的美麗聲音。

雷光夏總會讓我重新回憶起「聆聽朗讀」的趣味，那當然不是坐在講堂中，聽講桌後傳出如背誦般沈悶、乏味的言語，而是比較接近床邊故事被敘述時，躲在被窩裡讓刺激、虛構的故事與自己編織的故事同速競賽發展的玩趣。

千萬不要把雷光夏當成樂器或發聲器的一種——旋律或節奏無法歸納她的表演。她越來越熟練用各種發聲的可能性來傳達感覺與想法；因此，她不善於「取悅」聽眾，你必須自己「取悅」自己，在她的表現中搜尋各種暗示、象徵、隱喻，自行解讀。這讓聽音樂變得不輕鬆，但也能喚起聽眾對「聽覺」的重視。我認為一些「背向」流行通俗音樂的創作者，基本上都有呼籲聽眾不要「習於接受」外來聲音的共通想法與特質——當音樂已經變成同一味道的時候！

《臉頰貼近月球》比起雷光夏的上一張專輯《我是雷光夏》在意境上灰暗許多。作者顯然也感受到世紀末的氛圍，在詞曲中圍繞毀滅與脫逃的意象。她對故事的著墨不多，情境鋪陳才是雷光夏最拿手的戲法。她擅長拿簡短的文字與簡單的音符搭起一幕幕的場景，像設下捕鼠器，帶著一點「請君入甕」的狡猾與玩笑心態，期盼聽者能帶著自己的想像力到她的音樂世界來玩。

新專輯中，有新作品，也有舊作品。在以往的專輯中或是表演場合裡，我一再地聽她唱起〈老夏天〉這首歌，她唱得好自然，好像夏天每年都會來一樣的理所當然；〈海上花〉是當初給莫文蔚主唱的電影主題曲，莫文蔚唱的是「歌」，雷光夏唱的是「詩」。至於〈臉頰貼近月球〉、

流行到都市

以往，台語歌跟美國的鄉村歌曲頗有相似之處，唱的是「生活原味」。歌詞的取材，總是貼近生活，描寫市井小民與販夫走卒的心聲與處境。不要以為鄉村歌曲是唱給鄉巴佬聽的，在美國，鄉村歌曲所反映的，很可能就是某個時代的縮影。台語歌也一樣，幾十年唱下來，即使不往前推溯到日據時代，也不難從〈孤女的願望〉、〈燒肉粽〉，到〈酒女〉、〈向前行〉，到〈流浪到淡水〉等林林總總之中，看到社會在變，人在變，台語歌在變。

台語歌原本有很強的邊緣化性格，美國鄉村歌曲的邊陲化是因為地理上的因緣——遠離都會與政治中心，而台語歌以往則是因為「不被鼓勵」使用母語，無法發展成強大而有即時性的流行文化，歌廳與路邊攤的錄音帶販售便成了台語歌曲苟延殘喘的媒介，而台語歌慣有的調

性，除了直接反映歌曲中人物（很多是歡場女子、幫派角頭）的壓抑與無奈，其實還是投射出創作者本身對當時時代的屈服與不滿，創作者本身的邊緣人角色與歌曲融而為一。

然而在解嚴之後，我們聽到的台語歌曲在詞曲上都多元化了。一方面像林強、朱約信等年輕人企圖實驗台語歌曲的可能性，在編曲、歌詞的題材選擇上，或是加入西方音樂的元素、或是強化台語這種語言的表現，使人印象深刻；另一方面像江蕙、黃乙玲出身走唱的藝人，將豐富的舞台經驗透過「更大眾」的媒體傳播，獲得共鳴。這些現象讓台語歌在中文流行歌曲的市場上，占有一席之地，也讓更多的音樂公司有信心，願意經營這個市場。跟鄉村歌曲比較，台語歌曲花了極短的時間便成為主流。

這幾年來，越來越多的歌手願意嘗試台語歌曲，也有越來越多的台語歌手打進流行音樂的製作核心。照理說，在所謂專業人士的運作之下，台語歌曲應該走向更精緻、細膩的層次。只是當台語歌曲走入主流，走入都會的同時，礙於製作成員的經驗與商業體制運作的一致化，台語歌曲與國語歌曲的區隔逐漸泯滅，這種同化的情形，以往發生在粵語與國語流行歌曲之間，而新發的台語專輯，有逐漸被一統的味道。

所謂走唱

陳明章一直給人走唱歌手的印象，雖然二十年來，他寫歌無數，類型多樣，既有電影配樂（如《戀戀風塵》、《戲夢人生》、《天馬茶房》），舞台音樂創作（《戲螞蟻》、《老虎進士》、《北管驚奇》）以及廣告歌曲（統一紅玫瑰酒、中華賓士、麒麟啤酒）等等，但是總不脫一股走唱味。所謂走唱，就是走唱歌手那麼點旋律上的民謠、生活的觀察，與心情的浪漫吧！

這樣的歌手又要出新的專輯，或者可以想像成另一個愛「膨風」的陳達或是李天祿，又汲汲獻上對生命的熱誠與故事的演繹。從新專輯的曲目看來，似乎到處是生活故事，或是故事的心情；地點都發生在台灣，像〈相逢台北橋〉、〈等待東北風〉、〈新竹風〉等，光是聽地名就知道：陳明章的歌，很「在地」。一向他寫歌，地緣很重要，好像少了地方風情的襯托，人的味

道就滲不出來,這是陳明章的風格。他不是第一人,也不是唯一以觀察記錄的角度,用音樂呈現地理人文的創作者,但不可否定的是,他廣被接受,受肯定,這當中有一定的道理在。

弔詭的是,對很多人而言,陳明章其實是有距離的,他的音樂,對愛聽流行樂的青少年層,並非共通的生活經驗與生活記憶的共鳴。很多人抱著「好奇心」來聽他的音樂——聽眾反映出對鄉土的陌生。這讓我覺得,陳明章要記錄的,反而變得很主觀,而一般流行音樂以「奉承聽眾」為天職所做出的歌曲,相對地貼近人心,成為譏諷。

新作當中有多首陳明章原來風格的曲子,像李坤成改編楊逵小說《水牛》所寫的詞,陳明章鋪成〈菊花開的時候〉、一九九八年新竹文化節發表的〈新竹風〉,都像陳明章隨性所吟唱的歌調;但都不是主打歌。主打歌〈勿愛問阮的名〉,聽得到更多「電子」的聲音,很明顯的,陳明章正企圖「貼近」人心。

《破輪胎》 不是破音樂

一直以來，台灣的音樂創作者以不同的語言，描繪眼中看的、心中想的這片寶島，所以我們聽到許許多多關於台灣的聲音，也幫我們建立起對這塊土地的印象。這些如同對待鑽石般切切割割的角度，每一面都閃閃發光，包括這張為電影《破輪胎》配樂的創作專輯，閃耀著一群執著於音樂創作，為台灣的影、音、形貌、氣質留下樂符的音樂見證。

創作《破輪胎》專輯的「大灣島」樂團，與黃明川導演有過十幾支紀錄片的配樂合作經驗，這是他們所能發表創作最冠冕堂皇的管道了！由於發行管道一直是非主流的模式，好似也被貼上非主流樂團的標籤。加上團員靠開計程車、擺地攤等行業「賺吃」的生活方式，為他們添加許多音樂邊緣人的色彩。

這種邊緣色彩，在幾首歌詞中很自然的流露出來，不管是〈台灣ㄜ子兒〉、〈江湖行〉、〈石頭心〉等，都有一種看待事情的疏離角度與情緒，與他們所描寫的台灣本土情感，不曉得是台灣歷史的悲情或是地緣的影響，相當的契合。這調調，並非創新反倒有繼續傳承的意味。

比起一般的歌謠類型，《破輪胎》放入很多現代音樂的元素，有人說這「實驗味」濃厚，但是《破輪胎》中的作品並非著眼於「實驗性」而有著下一帖猛藥的勁道，反倒細膩的鋪陳，因此固然唱腔草根性，許多的配樂卻也優雅耐聽。我十分同意編曲的李宜蒼自己的說法：「主流音樂是將音樂與情緒擺在對等的位置。然而其中應該還有想像與探索的空間，因此我使用隱喻的方式，嘗試不同的風格，以強調音樂的層次感……」樂音之中不明顯的轉折與伏筆，反倒能將所欲表達的抽象情感釋放出來。

《破輪胎》專輯套子裡，有達二十幾頁的說明，包括對電影製作、對電影工作成員、對配樂、對樂團成員的介紹與說明……。在我看來，這些厚重的「理想宣言」，就像是無謂的呻吟，是整張專輯中最不需要的一部分。除了最後關於歌詞與曲目編排的三、四頁是絕對必要的存在，其他的，「大灣島」樂團成員應有透過音樂來表達的自信。

浮光樂影

我奉勸聆聽者諸君，最直接欣賞的方式，就是傾聽這專輯中出色的創作，否則，很容易掉入文字的迷宮中，裡面有許多對社會的救贖、創作者的自溺、影像的迷思等等令你不知所措的文字，還是聽聽音樂，讓音樂回歸單純的本質最好。

《破輪胎》不是破音樂

12

那卡西走入唱片市場

金門王與李炳輝又來了！這次帶著新專輯《來去夏威夷》，繼續以那卡西走唱表演風格服務聽眾。招牌不換，品質不變！只是，籠罩在經濟不景氣下的台灣人民，可否還有心情，能再愉快地欣賞他們的表演，令人質疑啊！

民國八十六年，這兩位名不見經傳的小人物以一首〈流浪到淡水〉，搭乘著啤酒廣告在電視上宣傳的便車，唱紅台灣大街小巷。他們的成功，反映出台灣人民的人情味，大家紛紛掏腰包買專輯，支持這兩位苦命的江湖走唱藝人，頗有一種社會救贖的味道。那時候不論大宴小酌、KTV包廂裡，總有人會點唱〈流浪到淡水〉暖暖場，帶動歡愉的氣氛。回想起來，那時候已經是「好光景」的尾巴了，大家唱著〈流浪到淡水〉，還真是快樂得很天真。

以那卡西的音樂形式出專輯，金門王與李炳輝並非首創（雖然《流浪到淡水》是歷年來最暢銷的同類型專輯）。那卡西走入唱片市場，其實與這種音樂表演的意義是逆反的，因為那卡西是種需要與聽眾互動的表演形式，現場演唱的記錄是那卡西的重要資產。老練的走唱人善於察言觀色，被喚到酒樓茶室裡，最重要的工作就是愉悅客人；那卡西的趣味發生在表演者的靈機應變上，如何選曲搭配、串改歌詞，甚至以肢體動作、適時的笑話烘托適當的氣氛……這些特質，經過再三排練，被灌錄成唱碟之後，雖不至於消失，卻會減弱，聽眾雖然能欣賞荒蕪滑稽的曲調，卻少了和藝人說說唱唱打成一片的DIY樂趣。

對多數的台灣人而言，不見得真的想要去接觸以往流行於社會底層的餘興節目──那卡西在印象中，好像是藍領勞工與黑社會大哥的娛樂方式。對於音樂市場的消費主流──青少年或是大多數的中產階級，也許寧願那卡西是透過包裝與再製作之後，從CD上來聽，才夠新鮮與趣味盎然！這應該也是《流浪到淡水》成功的因素之一。

金門王與李炳輝實在無法令人覺得討厭，從上張專輯到《來去夏威夷》，他們的表演凌駕在專輯的音樂性之上。舉例來說，主打曲〈來去夏威夷〉當中，兩人搭唱鳥兒出籠的叫聲，沒有

人模仿得來，那種獨特的怪音，實在很詼諧，令人印象深刻。在專輯當中，有台灣老歌以及為他們量身訂做的新歌，音樂雖然稱得上豐富，但我仍獨愛他們嘰哩咕嚕的唱腔表演，尤其能夠展現他們純真豁達與人生態度的歌曲，最動人心！李炳輝自己填詞的〈投緣歌〉十分有趣，從歌詞當中，陳蘭麗、查理士‧布朗遜等舊時人物的出現，大概可以理解李炳輝還活在怎樣的世界，怎樣用自己的理解去鋪陳令現代人覺得新奇有趣的感受。可惜他們自創的作品不多，期待金門王與李炳輝能多鋪寫些詞曲，他們的閱歷與心聲，與現今流行音樂的規格不同，這才顯得彌足珍貴。

（註：金門王已於民國九十一年五月五日因心肌梗塞過世，現場表演遂成絕響）

還好沒有快速產生厭倦感

一張精彩的唱片，經常會出現在兩種情形之下：一是歌手初試啼聲，發行首張大碟；一是成了超級巨星，掌握多種資源，而且能匯集各方好手跨刀製作，作品的完成度高，水準也好。

王菲的專輯《別愛陌生人》便屬後者。由於算是華語流行樂界首屈一指的女性歌手，從八九年出道以來，王菲的專輯在市場上很少失手。老實說，在競爭激烈的流行音樂現實環境中，要維持長久的優勢並不容易，不管在音樂點或是賣點上，總要持續的尋找創意以求突破。

這一次，王菲成了百事可樂廣告的代言人，除了新專輯發表，首支單曲在亞洲超過八十個頻道首播，被選為百事廣告歌曲的〈精彩〉，也配合電視廣告在各個頻道上推出，這麼高的曝光

率與打歌方式，在亞洲只有少數歌手能做得到。

《別愛陌生人》專輯本身很精彩，聽過專輯，不難發現王菲除了維持唱腔上的獨特音色之外，由於廣納多位音樂創作者的作品，曲風趨於多元，比以往偏重情歌的取向更加豐富。這種轉變十分彰顯，創作人張亞東、袁惟仁、C. Y. Kong編寫的曲子均有特色，讓專輯避免掉入只有幾首主打歌「撐場面」的尷尬；當然，《別愛陌生人》大部分的歌詞仍由林夕掌控鋪寫。林夕的文字詩意十足，他的筆鋒所經營的情境，並不因為是替流行歌寫詞，便趨於流行、流俗，說情說愛也非現代人的直接，反而是迂迴曖昧，用比喻、象徵的筆法來描寫，頗有點神祕主義的色彩。有趣的是，時髦的曲調搭配看似不那麼「刻意」追求前衛的古典筆法，讓王菲的表演多一份雋永，聽眾應該不會快速產生厭倦感。

作為一張流行歌曲專輯，《別愛陌生人》聽覺上的好感度很高，簡單的說，就是很耐聽。

作為天后級的歌手，王菲沒有讓人失望，《別愛陌生人》在整合龐大的資源與人才之後，比起很多掛羊頭賣狗肉的流行樂專輯，團隊成績不俗。

拉近本土與流行音樂之間的城鄉距離

翻開伍佰的新專輯《白鴿》，心眼裡盤算的，盡是可以在KTV裡練唱什麼新曲目的念頭。畢竟從〈浪人情歌〉、〈牽掛〉、〈愛情的盡頭〉、〈挪威森林〉，甚至〈墓仔埔也敢去〉、〈愛情限時信〉等歌曲，可是讓很多人唱過一遍又一遍。到KTV看看歌本中的點歌排行榜，伍佰的歌老是居高不下，尤其是男性消費者，多少總會哼個幾句、唱個幾首。

伍佰對九○年代台灣的流行音樂有絕對的影響力，他的音樂以西洋表演風格雜揉本土化的語言與情感，讓「本土」與「流行音樂」之間的「城鄉距離」拉近。以往的流行樂，尤其是國語歌主流市場，反反覆覆的琢磨來去，仍偏向以都會城市小白領為主要訴求消費對象，加上抄襲東西洋曲風，所謂流行，說得好聽一點，就是吹「殖民色彩風」。伍佰的竄起、走紅，並非意

指他突破此一窠臼，相反的，還是這一趨勢影響下的綜合產物。他的表演以 pub 舞台起家。洋味十足，而他的創作，仍以所謂的靡靡之音——「流行搖滾」為主。比起台灣其他創作型歌手，或以歌詞進行反思、或在音樂調性上進行前衛的實驗相較之下，他算是溫和多了。

可是伍佰走紅了，多數的年輕人都喜歡他，認為他不一樣，認為他很前衛，說他「俗擱有力」。其實伍佰很貼近群眾的，從解嚴以來，在流行音樂市場上，替民眾釋放最多壓抑的情感與能量的，可能就是他！只是他並非透過控訴的方式，而是以較浪漫、抒情的手法（雖然他的抒情就是「狂野嘶叫」），宣洩一些小市民的情緒。由此，並不難理解伍佰的歌老是在大街小巷的 KTV 包廂間，此起彼落、被人傳頌了。

新專輯《白鴿》，有很多伍佰的自溺與呢喃，他那種狂風暴雨式的愛情宣告，在這張專輯中明顯少了很多，也開始抒發一些無涉男女情愛，只反射自己心境的獨白。因此，《白鴿》給予人的感覺，可說是「冷靜」許多。在歷經耗損不少能量的《樹枝孤鳥》創作顛峰之後，藝人沒有趁勝追擊，反倒有點喘口氣的意味，而且，也許是為了休息吧，聽得到不少彷彿抄襲自伍佰自己風格的詞曲，不曉得讀者諸君聽過之後是否作如是想？

拉近本土與流行音樂之間的城鄉距離

19

販賣孩童活力表現的Child Boom熱潮

Ring（林榆涵）發表新歌了，這個受到日本名製作人小室哲哉垂青，跨刀力捧的台灣小歌手，可說是頂著光環站在舞台上表演，繼第一隻單曲Process出片之後，現在第二隻單曲One Two Step緊接著推出。兩首曲子的旋律與節奏，都是小室令人熟悉的風格，就小室的創作角度而言，並沒有太多的改變與突破：倒是這樣一首中板、一首快板的歌曲，是製作人在測試Ring歌唱表演上的可能性。Ring唱得好不好呢？十三歲的她，其實表演的很活潑、自然，值得大家給她掌聲。

新人歌手的年齡層越降越低，已是流行歌壇的趨勢，以日本為例，安室奈美惠出道時才只有十五歲，Speed平均年齡十四・五歲，這種在市場上販賣孩童活力表現的Child Boom熱潮，正

是無法抵擋的主流，當所有的大人都忙於應付經濟不景氣之際，可能只有年輕的一代才有餘力去關注、去消費流行文化，因此偶像的年齡層下降以符合主流消費者所需，是製作公司的市場考量。

但這樣的說法在台灣也不盡然完全對。同樣是小歌手，Ring走的路線和台灣一些以歌唱擅台起家，爾後灌片的小歌手便迥然不同。從Ring的歌曲當中，製作人仍是依照比較貼切Ring的年齡的詞曲讓她表現，在表演上，可聽到、看到一個少女詮釋自己的心聲；這跟讓小孩子來唱江湖險惡、酒女悲情、感情被玩弄拋棄的歌曲有天壤之別，而且大人反而是主要買家哩！後者的情形，是台灣流行歌市場上非常獨特的現象。

當Ring出片之前，很多人會質疑：按照小室擅長包裝的方程式，Ring會不會以一代「小妖姬」的形象出現、或是準備以奇怪的主張去顛覆更小的年齡層？結果發現這些擔憂的事情都沒有發生，在歌曲當中，並沒有驚世駭俗的言語，連談情說愛的字眼都沒有，反而呈現少女拉拉雜雜的心情，以及渲染青春的活力。

不管在台灣或是日本，以至於世界的流行文化市場，總喜歡將目標鎖定在青少年，這個現

象讓家長們擔心，擔心自己的小孩因流行的偏鋒影響而走岔，變得思想怪異、玩物喪志。其實

小孩喜歡的東西比起大人來的單純有趣多了，以辣妹風潮為例，仔細想想，是誰去紅茶店、檳

榔攤消費飲食，順便消費這些「辣娃娃」？青少年喜歡作辣哥辣妹裝扮沒有什麼大不了的事，

反倒是大人們用自己的物慾與品味標準在利用青少年吧！

流行歌壇有商業上的取向與需求，迫使製作團體去觀察、接觸、揣摩青少年的想法，如果

你自認為是「成年人」，何不妨聽聽一些小孩們（不管中、日）的專輯裡在唱什麼！也許與次世

代的成見會消彌，也許一些新的溝通會開始⋯⋯然後你可以開始跟你的兒子玩玩「魔法風雲

會」，雖然我知道，你一定不曉得那是什麼東西！

販賣孩童活力表現的 Child Boom 熱潮

22

浮光樂影

港台很多啦啦啦歌星都翻唱過

一九七八年，在日本，有個剛出道的歌唱團體參加日本最紅的綜藝節目《夜之攝影棚》的錄影，唱了一首聽不清在唱什麼的〈率性辛巴達〉，迫使節目播出時，不得不打出歌詞字幕（日本電視節目是沒有字幕的，其實，只有台灣觀眾最幸福，什麼節目都有字幕可看！），沒想到這個團體一下子走紅，收錄〈率性辛巴達〉一曲的專輯《炙熱悸動》，在當年受到日本學生及年輕人的喜愛，這個名為「南方之星」(Southern All Stars) 的歌唱團體很快竄紅，且一紅二十年，能在淘汰快速的流行音樂界「撐」這麼久，真不容易。

看到「南方之星」推出精選集，實在佩服樂團領導人桑田佳佑豐沛的作曲作詞能力，整張專輯三十首歌（每張專輯的作品也幾乎都出自他個人之手），他個人幾乎包辦了全部，事實上，

擔任主唱的他，的確是「南方之星」的靈魂人物，當年那聽不清在唱什麼的渾濁唱腔，就是出自他老兄的嗓子。他不但咬字不太清楚，而且歌詞經常「故意」作得超難、超長，像 "Shulaba La-Bamba"，旋律進行快，歌詞多，用字又難，完全違反一般通俗流行歌曲的法則！這對聽不懂日文的台灣觀眾而言，可能沒什麼特別感受，可是對日本人來說可就很有感覺了！有人覺得「怪怪的」太彆扭，有人就很喜歡，而且專門在KTV挑戰他的歌──因為非常難唱。

桑田佳佑唱歌作曲一副頑童模樣，他的音樂像祭典般的華麗，曲風熱鬧多樣。能夠表達嘉年華慶典氣氛的節奏如森巴、佛朗哥，經常會出現在曲子當中，配合上他的歌詞有種「節慶過後又變回一個人的落寞感受」，這種調調，讓他深受年輕人的喜愛。據親近他的人透露，桑田平時講話用語，嘴裡就會自動跑出一些創造性的字眼，這或許也是他能寫得滿口好詞的蛛絲馬跡。

這一次的精選集，並沒有收錄他個人專輯當中的曲子；桑田曾於一九八八年單飛，出的專輯如 Ban Ban Ban，也非常出色（當年日本唱片大賞金賞），而且在歌詞上，有更多的思維與觀察，我認為那是他歌詞寫得最好的時期，最能代表他的才華。

港台很多啦啦啦歌星都翻唱過

24

精選集當中有很多台灣聽眾熟悉的歌。台灣香港的流行界喜歡翻唱桑田的歌，眾所週知張學友唱過〈真夏的果實〉、周華健唱過〈親愛的艾莉〉，還有很多啦啦啦歌星都翻唱過，甚至連葉瑗菱也唱過他的〈放棄夏天〉……可惜翻唱歌曲只能凸顯歌手的音色，歌曲原來在編曲上運用的巧思與主唱怪異的唱腔，均聽不到了。能夠回頭來聽聽「南方之星」怎樣「詮釋」偶像歌手的發燒曲，其實蠻有意思的，這可會是名副其實的倒吃甘蔗。

浮光樂影

玉置浩二 vs. 井上陽水

日本偶像劇仍持續發燒中，但是對於年輕的「哈日」族而言，目光焦點大都集中在當今偶像上，「功力」不足的，不見得認得出日劇裡的老明星、老歌星……。許多小「哈日」族有眼無珠，甚至不知道《戀戀情深》中的潦倒男子孝之助，便是八〇年代當紅歌唱團體「安全地帶」的主唱玉置浩二，要將片中那瘋三角色與抒情歌天王聯想在一塊兒，似乎不是那麼容易。

即使近年來事業下滑，玉置浩二還是推出一張新的專輯《重回安全地帶》，悄悄地擺在CD賣場裡。沒有人指望它會比宇多田光、帕妃姊妹賣得好，專輯看來還頗寂寞的樣子……！但是對於「老一點」的聽眾，婉轉的說法是「八〇年代」就開始聽東洋流行歌曲的人而言，這無疑又是一帖解音樂鄉愁的良方！尤其當一則一則的新聞，都暗示著玉置浩二可能再也無法唱歌的

消息（婚姻破裂、演唱會中昏倒……），令人覺得玉置浩二與「安全地帶」已經淡出歌壇了。

回想當年，一九八二年出道的「安全地帶」（樂團於一九七三年即在北海道旭川市組成，一九八二年才進軍東京，正式打進流行歌壇）為日本流行音樂界帶來不一樣的聲音。八○年初期，聽來聽去還是中森明菜、近藤眞彥、小泉今日子等青春偶像的歌曲，諸君可有印象？即使到了八○年代中期，澀柿子隊等偶像團體制式的歌曲與唱腔，仍主宰日本流行偶像界，除去一些走另類流行的藝人不談，安全地帶略帶民謠式的曲風，確實與歌壇熱情洋溢、血脈賁張的「青春曲調」有別，一新耳目。回顧當時的 Oricon 排行榜，位居榜首的《酒紅色的心》（1984.3/19-26）、《悲哀的暮色》（1985.9/2-9），讓這五位來自北海道的鄉下小子，紅極一時。

《重回安全地帶》專輯所灌錄的曲子，大部分是玉置浩二早期的作品，台灣的聽眾就算沒聽過日文原曲，大多也聽過港台翻唱歌曲，應有熟悉之感。專輯中的十二首曲子全部由玉置浩二作曲，井上陽水與松井五郎輪番填詞。井上陽水本身就是創作型的歌手，出道比玉置浩二還早，在日本的知名度並不下於玉置浩二，他創作的歌詞十分凝練，早有人當文學作品在研究；此次收錄在《重回安全地帶》的，全都是抒情曲，玉置浩二唱得款款動人。

重聽玉置浩二演唱《酒紅色的心》、《夏末的和聲》、《戀愛預感》等一時名曲，跟早年灌錄的風格已截然不同。情歌唱來更沉、更醇、更濃郁，好像歌曲本身也會長大變成熟似的，不再是當時青澀的戀曲……，不管是因為曲子重編，或是玉置浩二的唱腔越來越滄桑世故，還是井上陽水寫的詞慢慢發酵出味，總之，再聽重新演繹的老歌，讓人有秋天提早到來之感。

玉置浩二 vs. 井上陽水

28

坐擁久石讓，品嚐「無常」的滋味

被「九二一」大地震撼動與驚嚇之後，反反覆覆在我腦子裡上演，不斷流洩與徘徊不去的，竟然是《魔法公主》配樂中，山林之神現身威脅民眾的幾段配樂。在當時台灣一片嚴肅與哀痛的氣氛中，連自己都有些詫異，怎樣會突然憶起久石讓的音樂？十分奇妙的，記憶一直往回溯，回到那遙遠的《風之谷》。

「當他的音樂與影像結合時，原本人類無以言喻、永無止境的哀傷情緒便被渲染開來……」，這是當代日本一些樂評人對久石讓的看法，將久石讓的音樂性冠以「無常」之名。而讓久石讓的「無常」母題得以發揮的導演，首推宮崎駿與北野武。反之，久石讓將這兩位導演所關注的主題烘托得出色感人……。

對導演宮崎駿而言，人與大自然時而共生時而對立的矛盾性，一直是他電影動人力量的來源。從《風之谷》開始，久石讓為宮崎駿的作品演繹無數微妙而無法言喻的抽象情感。在早期如《風之谷》的時代，久石讓善用電子音樂的靈巧活潑與童謠旋律的特色來表現自然與人之間，「母與子」無法斷絕的愛；但是隨著宮崎駿看法逐漸嚴肅，到了《魔法公主》，久石讓則選擇用管弦樂來表現大自然的殘酷與懾服人類的巨大力量。在這樣的創作軌跡上，凸顯的是音樂家本身逐漸由才氣初放時的充滿童心，到成熟自信逐漸有大將之風的霸氣。

與北野武的合作，或許是久石讓更艱辛的挑戰。

不論是《奏鳴曲》、《菊在年少》或是《花火》當中，北野武影片所宣洩無以名狀的憤怒與偏執，似乎是更難以表現的情緒，而北野武的電影角色，唯一的出路便是死亡──十分鹵莽與武斷！據久石讓本人表示，在與北野武開會時，經常兩人靜默對坐一個多小時，導演只是不斷抽菸，臨去前才交代他：「全權委託給你了。」於是我們聽到了久石讓全權主導下的作品：與北野武所展現粗暴地反對人生宿命態度截然不同，反之是靜謐高雅的音樂世界。久石讓說：「音樂本身固然需要豐富多采的語言，但安靜沈默才是最重要的⋯⋯」

經歷這次大地震之後，每人都面對了屬於自己的夢魘，但到底是什麼因素觸動我對久石讓音樂的記憶，說實在的，我不清楚也不願分析，只是坐擁一堆久石讓的音樂CD之中，我忍不住會播放出來，品嚐一下什麼是「無常」的苦澀滋味。

坐擁久石讓，品嚐「無常」的滋味

31

在耍大旗舞群當中拉小提琴

每次聽陳美，情不自禁的聯想到她所牽扯出來的幾個問題：性別、種族、樂風。因為她是個女生、因為她是華裔英國人、因為她跨界表演古典與流行音樂。

其實，隱含在對這幾個問題的質疑背後，是自己已經逐漸跟不上時代脈動的警訊。所謂的演奏名家不一定要是自信威猛的剛強男性，拉奏小提琴也不一定全都是碧眼金髮的高加索人，因為流行、搖滾、古典與民謠的樂風，其實都只是人類情感的抒發……。

陳美當然不會為這些陳腐與深沈的問題所困，她年輕、直接而熱情，對事物充滿探索的好奇與慾望。她對音樂類型的選擇與詮釋，凸顯自己面對挑戰時的自信。她的背景是傳統嚴格的古典音樂訓練課程，作為一個小提琴手，她在十幾歲時就已經錄有柴可夫斯基、貝多芬小提琴

協奏曲的唱片……，不過，她的成功還是建立在把弄小提琴所需具備的高超演奏技巧上。舉凡海

飛茲等一時大師，無不在技巧上賣弄，一方面是顯現自己的天份，一方面是設立障礙，使後人

無法超越；不過陳美沒有這份城府，她的技巧，主要在鋪陳優美易懂的旋律，她不去觸及古典

音樂艱澀雄渾，盪氣迴腸的一面，反倒是輕巧歌頌歡愉。這使得她的專輯在市場上如流行音樂

般的大賣。

陳美的新專輯《中國少女》（CHINA GIRL），從「本格」古典看來，比較是異域風情的；除

了〈跑馬地・舞照跳〉之外，還有小提琴協奏曲〈梁山伯與祝英台〉、小提琴幻想曲〈杜蘭朵公

主〉。整張的主題，圍繞在對立情感的拉扯、愛與恨的交織。陳美刻意爲香港而寫的〈跑馬地〉

序曲，直指香港與中國進行融合之前的情緒：一方面是港人的焦躁，一方面是中國的期待與威

權，小提琴與傳統花鼓的此起彼落，既不協調，又彼此纏繞，暗示不可分割的命運。

不論是〈梁山伯與祝英台〉或是〈杜蘭朵公主〉，都是戀人們分分離離，彼此之間抗斥吸引

所凝聚的戲劇化張力。〈梁山伯與祝英台〉的故事爲中國人熟悉；而〈杜蘭朵公主〉講的是韃

靼王子與中國公主之間由猜忌試探，進而相愛的故事，這當中還經歷猶豫、背叛的心理轉折，

是浦契尼的著名歌劇。陳美的《中國少女》專輯裡，小提琴的花腔繁複的演奏技巧，就在這樣的情境下進行。

從電視上看到香港回歸慶祝表演的現場實況；陳美在穿旗袍與耍大旗的舞群當中，神采奕奕，仍是她一慣的直接與自信！只是在熱情灌注的樂曲當中，還是期盼她能更自細微處觀察人際間微妙的情緒反應：在小提琴的音色範圍裡，可以描繪與表達的空間，其實還有很多。

多神崇拜，目眩神迷

一聽到《愛會死》專輯，心中馬上跳出個聲音……咦？是The Doors合唱團的摩里森大哥陰魂不散，又開始哼哼哈哈了嗎？再仔細一聽，又比較像The Greatful Dead玩音樂的飆風，不過順著歌曲一路下去，Dire straits的魅影也來過一趟，秀了一下吉他再走掉……天啊！這些「音樂乩童」到底附在何方神聖之身？應該是多神崇拜吧！可以「一體多頻」似的，好多令人懷念的西洋搖滾風格，一股腦兒的全都聚集過來，在令人頭昏眼花的炎炎夏日，聽到「乩童秩序」的迷幻搖滾，真得讓自己目眩神迷一番。

說到迷幻，「乩童秩序」的宣傳裡，寫著專輯的音樂風格「有濃厚的七〇年代搖滾樂氣息，並帶點迷幻的色彩」。許多人都知道，「迷幻」是搖滾樂短暫的華麗王朝之一，大部分的樂

手都在嗑藥，聲音裡有藥味；殘酷一點的講法是：沒藥味，歌就沒味了，沒嗑藥，那群藝術家

還真的是軟趴趴扶不起來。這次「乩童秩序」走的曲風，出人意料地頗有懷舊的黯影，帶著濃濃的老調調，好像

得沒落。七〇年代結束，搞音樂的還在嗑藥，只是換龐克當家，老搖滾硬是

這群樂手都曾經受過那舊搖滾的洗禮。原本以為「乩童秩序」的成員應該很年輕，可是直覺加

上基本資料（雖然沒有標明年齡）所透露出的訊息，個個也都似歷經滄桑，是一路執著於音樂

走過來的漢子，也因此，整張音樂並不青澀，尤其彈奏樂器的技巧很純熟，很 pro。

《愛會死》製作人是伍佰，伍佰為這張專輯寫了一篇代序，伍佰提到一件事：「我認為我與

「乩童秩序」是兩個不同國度的人，……」聽眾可以試著比較兩者之間的差異。就筆者自己的想

法，「乩童秩序」成員的音樂修為是學院派的，聽他們的表演技巧與風格，顯示出他們應該十

分熟悉近代西洋搖滾音樂並奉為圭臬，鎮日一聽再聽、一練再練，並且可以「走」在一種搖滾

的理論線上。

雖然《愛會死》專輯的封面做得很炫酷，標榜前衛實驗、誇張靈怪，其實，我反倒覺得

「乩童秩序」的音樂底子很紮實，我聽〈愛會死〉、〈愛在十字路口亂走〉、〈愛情真美麗〉等快

多神崇拜，目眩神迷

36

慢歌，覺得「乩童秩序」整體的音樂技巧遊走在電子搖滾，偶爾即興與藍調與爵士的搭配，配合得還頗好聽，頗順耳的，你會覺得不論怎麼包裝，怎麼拐彎抹角，這群傢伙仍是抱著「搖滾不死」浪漫精神的死硬派。至於，什麼是「失序的搖滾」、「挑釁顛覆搖滾」、「聆聽同時釋放你的慾望」……等等饒富哲學意味的宣傳說詞，老實說，是咬文嚼字過了頭，聽搖滾就聽搖滾，這麼激動做什麼?!

2 西方樂影

彼得潘跳電子舞曲

要稱「寵物男孩」（Pet Shop Boys）是老樂團，實在有點說不出口！不論從成軍的時間、掄

下排行榜冠軍次數、或是對流行音樂的「小小」啓迪等，的確都夠格稱作是大哥大級的老團；

只是看到他們每次出專輯時的古怪造型、絢麗的MTV表演，以及隨時帶著尖端流行感的樂風，

便很難用「老」、「過時」來形容他們。

「寵物男孩」出道之時，正是流行音樂的一個大風潮要來臨的轉捩點。英國作爲另類溫床的

據點，不論是電子音樂、龐克、新浪潮等正躍躍欲試，而美國那一頭饒舌也蠢蠢欲動，反正流

行音樂界求新求變，最喜歡「換人做做看」。「寵物男孩」在那樣的環境中推出屬於自己風格的

音樂專輯（大家還記得一九八四年四月推出PLEASE中的West End Girls嗎？），現在看來，還眞

浮光樂影

教人捏一把冷汗。因為舞曲在當時其實有點「危險」，很多樂評對舞曲總是持負面的評價居多——

——雖然「寵物男孩」的舞曲遠非被大量濫製的迪斯可所能相比。

睽違三年沒出專輯，新作品《夜夜笙歌》（*NIGHT LIFE*）仍沒令人失望，獨特的舞曲形式招牌依然高掛，由於有豐富的作曲技巧與多樣的節奏變化來妝扮新專輯，其細膩的表演十分成熟老練。David Morales、Craig Armstrong參與製作編曲功不可沒。專輯當中有節奏藍調的曲風〈Happiness Is An Optio〉、最流行的拉丁節奏〈New York City Boy〉、歌舞劇般的繁複華麗〈Footsteps〉，十分精彩熱鬧。

「寵物男孩」外顯的特質一直是「童心未泯」，儘管這兩位成員（Chris Sean Low、Neil Francis Tennant）逐漸變成歐吉桑的命運不可能改變，卻越發讓他們愛搞怪，也因此凸顯出「彼得潘」矛盾的特質——明明早該長大，快快洞悉人情世故，但卻心不甘情不願，抗拒接受成人世界的醜陋事物。因此不難發現「寵物男孩」的作品，曲調雖然活潑熱情，非常young，但在簡明的歌詞中，卻隱隱透露對這個世界的失望以及用「童稚」來抵禦醜陋的鴕鳥心態。

這或許可以解釋，憑著通俗流行電子舞曲的表演，「寵物男孩」為什麼能紅那麼久。因為

神奇的弓弦拉出呼嘯海風最傳神的聲音

《冰山盧利》是一張打著馬友友旗幟的音樂童話專輯。原本出自於日本皇室高丹宮妃久子所寫的一則童話故事，經由美國作曲家傑佛瑞·史塔克（Jeffrey Stocck）創作編曲，並找來聖路克管弦樂團演奏，同時請到好萊塢演員山姆·華特斯頓（Sam Waterston）擔任故事旁白，形成如同《彼得與狼》、《雪人》、《邦查娃娃放暑假》等同等形式的音樂童書CD。

音樂童書的最大特色，除了要求聽眾保持童心（不管你幾歲！）之外，同時也簡化聽覺想像力（並非小覷聽眾），讓音樂的詮釋保有單純。只要跟著說書人的故事情節順下去，不難理解演奏者透過音符所欲傳達的內容。《冰山盧利》述說的是名為「盧利」的小冰山，從北極漂流到南極的冒險經歷，以及認識許多朋友的故事，作者藉由童書暗喻環保的重要，據說在日本發

行之時，頗受好評。

專輯找來馬友友，當然希望馬友友拉起神奇的弓弦，為海豚的耳語、巨鯨的呢喃、或是呼嘯的海風發出最傳神的聲音⋯⋯馬友友近來走紅，除了非凡琴技之外，積極的介入各領域（參與不同類型音樂演出、製作紀錄片等），讓他的音色以獨特方式跳脫古典的窠臼，使得聽眾得以沐浴在多面向的大提琴琴韻之中。機動多變的活力，是馬友友與一般古典樂演奏家不同的地方。

雖然傑佛瑞‧史塔克找來小提琴手潘蜜拉‧法藍克（Pamela Frank）與薩克風手保羅‧溫特（Paul Winter）跨刀，但是馬友友應該還是最受喜愛與擁戴的表演者吧！在《冰山盧利》專輯中，馬友友琴音貫穿，但並非耀眼突出，而是溫柔隱晦；雖然也有情緒上的起承轉合，但仍是持穩冷靜居多。也因此，聽馬友友的大提琴，會反映碧海藍天的景象，那是非常適當而愜意的聯想。

至於傑佛瑞‧史塔克詮釋童話的方式，整體上並不予人深刻印象，雖然他的古典語法帶著成熟世故與典雅的品味，但作為童話音樂的創作者，卻無法昭顯活力與想像力，十分平板；再

者，說書人抑揚頓挫的技巧，也無法挽回略顯平庸的故事情節（即使兒童讀來，也有同感吧！過分簡化的內容，哪能讓現代聰明小孩信服？），以上的缺點，使得《冰山盧利》處於既無法喚起成人的童稚之心，也無法啓迪兒童智識的兩難尷尬，對二者而言，它都不是滿分。

神奇的弓弦拉出呼嘯海風最傳神的聲音

揚棄「配樂」與「影像」的關聯性

聽眾的耳朵畢竟是「雪亮」的！當時約翰·威廉斯與名小提琴手帕爾曼合作的《帕爾曼的電影琴聲》（CINEMA SERENADE），自推出之後佳評如潮，在告示排行榜上停留破一百週，同時埋下出版「續集」的可能性。果然，大師們再度合作，重新詮釋好萊塢的電影配樂，《帕爾曼的電影琴聲——黃金年代》（CINEMA SERENADE II-THE GOLDEN AGE）此番出手，仍是一張精緻的電影音樂專輯。

聽《帕爾曼的電影琴聲》幾乎可以揚棄「配樂」與「影像」的關聯性，縱使《帕爾曼的電影琴聲——黃金年代》當中的選曲，有諸如《摩登時代》（一九三六年）、《亂世佳人》（一九三九年）、《北非諜影》（一九四二年）、《亨利五世》（一九四五年）、《失去的週末》（一九四五

年），《蓬門今始為君開》（一九五二年）等等經典名片，但對聽眾而言，還能將其中的畫面與

音樂結合的，可能寥寥無幾！一來，這是多數聽眾出生前的電影，看過的沒幾人；再者，以往

好萊塢還沒有發現「配樂」的無限商機：配樂是當今電影工業最重要的周邊商品！在未被當作

「原聲帶」炒作的年代裡，一般聽眾對電影配樂的集體記憶遠不及現今來得深刻。這反倒好，不

論從欣賞約翰‧威廉斯編曲指揮的角度，或是聆聽帕爾曼的小提琴主奏，均可不受「電影配樂」

的框架設限，一切歸零，全是嶄新的經驗。

事實上，配樂名家約翰‧威廉斯將選曲指向三〇到五〇年代的電影——所謂黃金年代的電

影，從電影史的角度看來極具意義。在好萊塢，電影配樂成為專屬的音樂部門，開始有專業人

員負責運作，正始於這個時代。很難想像，當時若沒有設定編制與往後的逐一革新，美國的電

影工業會是如何發展？當然也沒有配樂指揮神氣地領導龐大的管弦樂團，對著螢幕，逐一演奏

搭配的場景——那可是讓他國音樂工作者欽羨不已的作業方式。不管現世如何批評好萊塢，至少

「突顯每個環節，讓每個工作人員都變得重要」的確是好萊塢所提供的非常重要的觀念。如今重

新檢視這些曲子，便能領略當年的創作者，如維多揚、馬克思史坦納在專業分工下，如何鋪陳

揚棄「配樂」與「影像」的關聯性

47

出曼妙音符的巧思。

約翰‧威廉斯在專輯中的表現出色，他主導編曲同時指揮「波士頓」管弦樂團演奏，藝術成就遠高於他所灌錄的大多數電影配樂；專輯少了電影中不得不為情節量身定作的束縛，與營造磅礡氣氛的空洞無當！在抒情曲（Serenade）的格局裡，如同製作手工藝品般，小心翼翼地推展情感的精巧與細膩；沒了影像的干擾，整張專輯抽象的藝術品味大大提升。

也因此，《帕爾曼的電影琴聲》不需要費雯麗、英格麗‧褒曼、貝蒂‧戴維斯等巨星的烘托撐場，本身就非常耀眼。

鬼氣十足 《紅色警戒》

無獨有偶的，好萊塢一九九九年分別推出兩部戰爭影片，《搶救雷恩大兵》以及《紅色警戒》，由於兩片導演對於戰爭的著眼點不同，詮釋的角度也就不一樣。其中針對電影配樂及原聲帶部分，由於《搶救雷恩大兵》是由約翰‧威廉斯（John Williams）而《紅色警戒》則是翰斯‧季默（Hans Zimmer）擔綱，都是好萊塢電影配樂的當紅炸子雞，因此媒體與網路上拿此二片並列討論的篇章頗多。從一般口碑與得獎角度看來，《搶救雷恩大兵》似乎比《紅色警戒》略勝一籌──葛萊美獎便將最佳電影配樂獎頒給《搶救雷恩大兵》。

這兩位配樂好手對於戰爭片的處理，其實都有著共通的看法，亦即不再以「煽情誇大」的基調來配置音符。由於兩位配過的好萊塢電影極多，掌握影片（尤其是好萊塢電影）的節奏與

氣氛可說是易如反掌，十分純熟。有些看法認爲，尤其是約翰‧威廉斯有了明顯的改變！幾十年下來，無人可否定他在電影配樂領域裡的大師地位，他華麗機巧地運用樂器編制與交響樂語法，無人能出其右。但這次，在題材條件下，他挑戰自己的風格，變得極爲內斂深沈。不過在我聽來，約翰‧威廉斯一向的「經典」氣質（或是說他的特色），其實沒有太大的改變。

相較之下，《紅色警戒》的原聲帶倒是遭到較多的非議與質疑！譬如說，像翰斯‧季默爲何會做出如此平淡的作品？整張專輯，就只有在旋律上從頭到尾一再反覆的主題，略嫌單薄無聊、不夠豐富……對《紅色警戒》配樂的喜惡，就如同對電影的反應一樣，意見呈現出兩極化。

乍聽《紅色警戒》，很容易分神，這或許就是被指責爲「單調」的主因。樂曲的進行節奏十分緩慢，的確無法很快達到動人心弦或引起共鳴的效果。但如能反覆的聆聽咀嚼，《紅色警戒》其實很耐聽的。每聽一次，越發可以挖掘翰斯‧季默的細心之處。專輯的整體印象，很有現代主義式的抽象與空冥。看過電影的人都知道，影片中角色的性格，透過生死的激戰，襯托得極爲突出鮮明，影片的氛圍，拋生就死的恐懼感如煙硝瀰漫，可謂鬼氣十足，而《紅色警戒》的

配樂也予人這種感覺。

我一直覺得《紅色警戒》的音樂，並不全然的與影像契合，有時好像會飄然遠去或是自成一格（像在自言自語一般），這是搭配上的「創意」或是「失職」，無從得知。但是從導演所強調「各生命體之間紊亂存在」的觀點來推論，配樂搭襯的「主角」或「主題」，可能非「人」，而是蒼鬱的樹林，或是芒草疾行的風動……這也許是翰斯・季默的用意。

惱人的秋風

一談到「阿巴」合唱團，我忍不住就要夾起自己的鼻子，用古怪的腔調學學高凌風唱〈惱人的秋風〉，這首當年紅透台灣大街小巷的流行歌曲，正是「阿巴」合唱團的招牌歌之一"Gimme! Gimme! Gimme!"。不論「阿巴」合唱團有過多少膾炙人口的歌曲，多少朗朗上口的旋律，我總忍不住要將〈惱人的秋風〉哼唱兩句，好像要提醒所有的人：你看，台灣歌也能將世界級知名的歌改得多正多棒，而且會亂沒信心地徵求別人的意見：「真得會很『俗』嗎？ABBA的歌喔！」

對於成長於七〇年代的小孩而言，很難不對「阿巴」合唱團沒有感情、沒有印象。如果你從小就很敏感，很在意世界流行音樂變化轉折的話，對於自己的世代被一些所謂音樂評論家所

貼上的標籤，一定感覺很自卑。很多文章會告訴你，七〇年代是迪斯可的年代，也是最「軟趴趴」的年代……美好的五〇年代離得很遠了，狂飆的六〇年代已經過去，然後所有活在六〇年代的理想一一凋零，反正「Love and Peace」爭不過社會現實、越戰也打敗了、總統又說謊而下台……以美國老大哥的心態為主軸的價值觀告訴我們，「七〇」註定是個沒出息的年代。

在音樂上也是一樣，甭提以往搖滾樂怎樣有勁，別提披頭四，巴布狄倫這些人物！進入七〇年代，這些人物都式微了，不再具有代表性，所有的音樂都是承繼前人的開拓而來。唯一能代表七〇年代的，就是迪斯可音樂，當年的觀察家如此看待它：「年輕人只要跟著簡單的節拍就行了，一、二、一、二，簡單的音樂，簡單的青年……」，天啊！我就是那跟著一、二、一、二的毛頭小夥子之一。

那時候聽「阿巴」合唱團真是彆扭、真是困惑極了！你如何能在聽了高深的「The Who」的同時（通常那是哥哥的唱片），還聽什麼「阿巴」合唱團，可千萬不能讓念大學的老哥知道才行！當一九七三年「阿巴」合唱團以 "Ring Ring" 一曲摘下歐洲歌唱大賽首獎，並分別灌錄德、英、西、瑞四國版本之時，在台灣的我們當然不會知道，不過當《滑鐵盧》（WATERLOO）專輯

發行，並「爬入」英美排行榜之後，遠在台灣小島的我們，終於可以在余光先生的節目中聽到遠來自瑞典團體的歌了（假如我沒記錯）。

成軍不到十年間的八張專輯中，曾名列排行榜前五名的歌曲總共超過五十首。「阿巴」合唱團可以說是整個七〇年代的流行樂之王，他們的歌曲旋律優美柔和，節奏簡單易引人共鳴，而且好記，你可能會混淆其中幾首的歌名，但卻絕對會哼那一首首的旋律。哇！老哥們總是聽歌詞與曲調都艱深難懂的歌曲，自己難道真是個簡單膚淺的迪斯可青年？可是「阿巴」合唱團的音樂的確用「簡單柔美」打動過我的心，雖然以往的我是不會承認的。

「阿巴」合唱團與「比吉斯」（Bee Gees），一前一後硬是把整個迪斯可時代撐了起來。也使得一直被看輕的迪斯可，有了些可以被談論的事蹟。即使對我個人而言，「阿巴」也有一種指標性的意義。

「阿巴」一直是我與陌生人交談的話題之一，我經常丟出這個合唱團來試探對方的反應，藉以瞭解其年齡與「品味」，看看到底是不是同一掛的?!如果對方的眼睛閃現一抹光芒或是嘴角揚起笑意……，那我知道，大家都是一家子兒！

二十幾年以來，不斷地有人提醒世人注意這個團體，以及當時的音樂反映在聽眾個人上的意義！幾年前澳洲電影《妙麗的春宵》便一氣呵成，全用「阿巴」合唱團的歌作配樂（那導演當然是聽他們的歌長成的一代）；之後又有一套成軍二十五週年紀念限量版的發行，據說台灣只有兩百套！這些事的發生，讓我說著說著就眉飛色舞起來，道理很簡單，一則是「阿巴」合唱團的流行魅力未退、影響力持續，另一則是我有點老了，光是懷舊便足以讓自己開懷許久啊！

世紀末福音「教士」

教宗若望保祿二世出歌唱專輯了，這件事可以視為本世紀末音樂界最「駭」的創舉。

一向以來，音樂之於宗教，扮演著重要角色，不論基督教、回教、佛教世界，音樂伴奏、歌曲吟唱便是用來讚嘆神祇的重要儀式。但是廣為流行、被流行化的，數來數去，倒只有中世紀聖歌以及黑人的福音歌曲，尤其是福音歌曲，透過美國廣大黑人的流傳與改進，影響整個以美國為主導的現代流行音樂界，包括各種樂型，至今不衰。但相對的，宗教氣氛已經逐漸淡薄，聽在你我凡人的耳裡，早非單純淨化人心的音符。

宗教性的音樂一直在宗教團體間流傳。十幾年前，我見到自己的祖母，早上放著錄音帶「念經」，讚頌觀世音菩薩，直覺非常吃驚，覺得那是一顛覆性的做法。為什麼呢？因為覺得誦經

總需要親自出於口中，才算虔誠！後來發現，自己太過僵化了，讚頌神明，應「不拘小節」，能透過媒體歌頌神明進而傳道豈不更有效率哉？近年來，在各種宗教場合裡，無不透過錄音帶、CD等媒體，宣揚教義，廣爲傳佈。

‧

《天父密碼》（ABBA PATER）甫一發行，立即引起迴響！在祕魯、智利與瑞士拿下金唱片：阿根廷拿下三白金：而在美國排行榜方面，拿下最佳新人榜（Top New Artist Album Chart）第十名，衝進告示牌流行榜，並且進佔古典音樂榜第二名！回想起以往一些「不肖」搖滾團體，在MTV中沒大沒小的剪接教宗身影，讓教宗大唱搖滾樂。而現在，教宗眞的唱歌了！

當然，縱使行銷手法再商業化，《天父密碼》仍是中規中矩，虔誠而嚴肅。透過專輯，教宗若望保祿二世誠摯吟詠，爲人類祈福（有一點兒像是Rap），合唱部分則用拉丁文、義大利文、法語、英語及西班牙語，頗有地球村的意味。曲風上，流俗而隨和親切，可惜一個字都聽不懂，那些智慧，竟因語言的障礙而有了隔閡，十分可惜。在世紀末的當頭，教宗透過流行音樂發行的方式，將天父的關愛與福音傳送世人，立意雖好，但站在凡夫俗子的立場，想到將來可以在

參拜詩人對愛情、慾望的吟唱意境

　　九〇年代以後，音樂家們就像一群瘋狂的鮭魚，不斷回游溯源，尋找音樂元素的根本，他們在每個民族的傳統樂器與運用音符的方式上，再度找到新的詮釋、創造與領悟。縱使在通俗流行樂壇的第一線，信手捻來，便有許多例子，譬如麥可・傑克森在音樂錄影帶上，舞蹈與服裝變換的穿插視效，呈現多國風情與世界一家的訊息；英國樂手彼得・蓋布瑞爾（Peter Gabriel）的《祕密世界》（MY SECRET WORLD）光碟裡，運用多媒體互動的特性，使用者可以用滑鼠選擇任何一個圖形，跟隨蓋布瑞爾進入中南美洲、非洲、東亞等地區，去瞭解、聆聽當地的音樂語言，跨越國界，面對另外一個族群的人……。由於傳訊科技的發達，視聽者接受的更多，更具世界觀；也間接鼓勵這群「鮭魚」游得更遠，向各個源頭而去，產下更多的卵，那是豐盛的

音樂果實。

葛瑞姆‧芮佛（Graeme Revell）就是一條瘋狂的鮭魚，他的作品《幻境Ⅱ──魯米的神祕心靈》，將引領聽眾至詩人魯米的文學領域，參拜詩人對愛情、慾望的吟唱意境。而詮釋詩人作品的，是來自世界各地的音樂家：巴基斯坦、以色列、喀麥隆、法國、英國、亞美尼亞以及美國等地的藝人，齊聚一堂，共襄盛舉。

魯米是回教蘇菲教派，泛神論神祕主義的信徒，十三世紀出生在今日阿富汗境內。蘇菲教派對於狂熱的奉獻情操，非常執著。魯米作為一位精神導師，給予兼具教友身分的族人灌輸對神的信仰、對眾的愛。他的哲思一以貫之，就是單純的愛、犧牲、付出。他是一個居無定所的流浪客，但是浪跡各處，使詩人的視界更寬更廣，靈思擷取於自然，直接而有力。唱碟第一首歌詞寫著：為何那蘆笛吹出的調子會感動人？因為那笛是被穿透的蘆竹的心，所以它會「哭」，人的心因多餘的恐懼而變得空虛之後──像蘆竹的空虛，然後才會唱出像哭一般，自己的調子！

葛瑞姆‧芮佛製作這張專輯的動機，就是要讓魯米的詩歌能夠再度被吟唱吧，而且是賦予新意的詮釋。在片中，可以聽到土耳其雙簧管、巴格拉馬土耳其吉他的演奏；巴基斯坦「夸瓦

浮光樂影

里」音樂樂風；甚至洛麗‧卡森現代主義心靈式的朗誦詩歌。葛瑞姆‧芮佛結合國際藝人與器樂共同來表演魯米的詩詞，甚至將魯米的文字烘托在電子合成音樂當中，使其不光只是有著傳統的沈鬱基調，而兼有流行通俗樂的活潑特性，聽眾可領會葛瑞姆‧芮佛企圖打破古今歷史時間、民族地域的熱情，而這種奉獻狂熱的熱情，似乎就是來自魯米的招喚吧！

參拜詩人對愛情、慾望的吟唱意境

盧貝松電影裡的神奇配方

如果您不知從何開始欣賞艾瑞克‧塞拉（Eric Serra）的音樂特質，建議您不妨去租一捲盧貝松（Luc Besson）的電影來觀賞。艾瑞克‧塞拉的音樂性，一言以蔽之，就是充滿影像感。你可以從盧貝松的任何一支影片中，聞聲辨位，「聽」艾瑞克‧塞拉是如何巧妙運用電子合成樂器，為盧貝松的作品搭襯配樂。盧貝松早期的每一支片子，都是由塞拉操刀；或是角色人物的起伏心理、或是劇情的曲折離奇、或是場景的描寫折轉，或隱或現的樂音裡，都有艾瑞克‧塞拉的詮釋。

回溯盧貝松的電影，姑且不論敘事風格，單就故事素材的豐富性為著眼點，一會兒是末世紀的廢墟爭奪戰，如《最後決戰》；一會兒是無垠大海與自閉兒的依存關係，如《碧海藍

天》；轉眼又是矯捷殺手的格鬥動作如《霹靂煞》、《終極追殺令》；地層底下還有一群另類兒想盡辦法組織樂團，如《地下鐵》……，艾瑞克・塞拉面對的挑戰，便是如何用樂曲來跟上盧貝松豐沛的想像力，艾瑞克・塞拉總像是牛仔拋繩套一般，緊勒住跳躍在影像中一隻隻如牛奔馳的視覺元素。

舉一個例子，在盧貝松電影《第五元素》當中，令人印象深刻的花腔女高音獻唱片段——一邊是歌劇院會場演唱，一邊是飯店格鬥的爭奪戰。導演祭出「平行剪接」的手法，交叉交代雙邊的劇情，原本是電影教科書上令人打哈欠的傳統表現方式，卻因為塞拉讓女高音音色的驟轉，由古典換調搖滾，而讓電影的鋪陳敘述有了新意與趣味，這到底是導演的創意，還是塞拉的匠心獨運？總之，豐富了電影與配樂組合之後的層次。

這對組合，早在八〇年代初相遇，當年輕的盧貝松看見在錄音室裡低頭彈吉他的十七歲少年艾瑞克・塞拉，便決定邀請塞拉來為他配樂，只是塞拉當初似乎並不理會他。其實塞拉只不過是靦腆罷了，這種性格特徵，也印證一個電影配樂工作者隱藏幕後的特質。

善用電子合成樂器作曲的塞拉，凸顯說明一個時代配樂運用的趨勢。縱使先驅 Vangelis 為電

影《火戰車》、《銀翼殺手》所作的電子合成音樂已經是大師的風範，有別於六〇、七〇年代傳統的管絃樂團的配置方式（想想亨利・曼西尼、約翰・威廉斯）；但是後輩如艾瑞克・塞拉與盧貝松的組合，更說明MTV式影像與音樂之間，年輕的創意表現。

值得一提的是，與盧貝松幾乎同時崛起的另一名知名法國導演尚─賈克・貝涅斯（Jean-Jacques Beineix）的御用配樂師Gabriel Yared，（撰寫《明月溝渠》、《巴黎野玫瑰》）也因為替《英倫情人》配樂而聲名大噪。雖然艾瑞克・塞拉的超現實與Gabriel Yared喜愛傳統樂器與民族曲調的風格不同，但賞析這些流行於一時，搭電影順風車的配樂的基本方式之一，似乎是要為自己的大腦接上AV端子，讓視聽覺同步才行呀！

帶著四季的芬芳一起游移

喬治‧溫斯頓（George Winston）又要來台灣了。趕快翻箱倒櫃找出他的代表作溫習一番；自從離開學校以後，再沒有接觸他的音樂，也說不上為什麼，就把他遺忘在八〇年代，但是有些記憶還是殘存的，當時學校好多女生瘋狂地著迷於他，我還記得一位頭髮短短，清湯掛麵的女孩子，在留言簿上寫著讓我看不懂的詩句：「喬治‧溫斯頓，帶著四季的芬芳一起游移⋯⋯」。

有一種說法，如果沒有溫斯頓在一九八〇年出版的那張鋼琴獨奏專輯 AUTUMN，剛剛發軔的「新世紀音樂」類型將會無法延續下去，這意味著喬治‧溫斯頓提供很好的模範，使人們不會空泛地捉摸不到 New Age Music——當初台灣也在猶豫要不要翻譯成新世紀。什麼是新世紀音

樂？葛萊美獎已經設立了新世紀音樂的獎項，卻只能籠統定義它，因此很多人又說，聽喬治‧溫斯頓吧，那就是「新世紀」。

其實喬治‧溫斯頓從不以自己是「新世紀鋼琴音樂家」自居，在一九八〇年出版讓他聲名大噪的AUTUMN之前，喬治‧溫斯頓花了很長的時間，揣磨探索爵士藍調、紐奧良R&B；他個人的鋼琴指法深受爵士樂手Fats Waller的啟迪，雖然他沒有以純爵士的表演風格決定其未來，但是他的鋼琴獨奏所流露出左右手的靈活，仍有爵士鋼琴一手低音與和絃，一手高音即興的技巧，更出人意表的是，他的幾張以季節為名的代表作品──AUTUMN、DECEMBER、WINTER INTO SPRING，充滿印象派的氣息，而且將民謠的元素放入音樂之中，融合多元，自成一派。

如果說「新世紀音樂」的特質是帶有簡約主義色彩的純淨，以及寄託心靈、解放壓力的宗教依歸，那麼顯然近年來，喬治‧溫斯頓逐漸遠離這樣的風格，遠離他的AUTUMN和DECEMBER，而回到爵士的行列來，一九九六年向已故的爵士樂鋼琴家Vince Guaraldi致敬的作品LINUS & LUCY-THE MUSIC OF VINCE GUARALDI 就是最好的例子。以往喬治‧溫斯頓拘泥於用鋼琴的音色來模擬自然的主題，使得他的音樂直接簡單卻顯得單調。直接與簡單沒有什麼

不好，只是少了藝術家那份曲扭的心思的提煉，無法產生複雜與深度的趣味。但是從 *LINUS &*

LUCY-THE MUSIC OF VINCE GUARALDI 以後的作品，喬治‧溫斯頓花更多的心思作爵士技巧

的表演，闡釋的主題也更偏向內心抽象的情感，然而乾淨的音色仍然保留下來。

現在回想起來，小女生的體會裡，到底有什麼我不曾理解的東西呢？在經過這麼多年的社

會洗鍊與工作壓力之後，我不得不承認，喬治‧溫斯頓的獨奏也像巴哈的音樂一樣可以治療我

的胃痛，而神奇的藥方是什麼呢？就是那乾淨的音色吧！如同女孩所言，喬治‧溫斯頓的音色

牽引著冥想，像那四季的芬芳飄散在人間節氣裡，一直飄盪游移。

Sexy或Sex

你知道喬治‧麥可（George Michael）嗎？是記得他的歌曲 "Careless Whisper"、"Last Christmas"？他跟唱片公司狠狠打了六年的官司？還是他因猥藝、妨害風化而頻頻上報呢？

從他出道唱歌，歷經十五年，還發生了不少讓人印象深刻的事呢！你喜歡他嗎？覺得他流里流氣、誇張聲勢？還是認為他有點過時了呢？老實說我個人還蠻喜歡他的！畢竟在流行樂壇上，能像他越唱越好的實在不多。

喬治‧麥可發行的精選集《男男女女》（LADIES & GENTLEMEN），兩張一套，收錄十九首代表作，可以聽到喬治‧麥可不同時期的風格，與如倒吃甘蔗般越來越好的表現。喬治‧麥可的歌唱事業可分為兩個階段。眾所週知，一九八三年他與Andrew Ridgeley組團WHAM，以青少

年偶像的形象出道，他當時的歌，現下三十歲上下的青年朋友，幾乎都聽過，都能哼幾句，如前所提的 "Careless Whisper"、"Last Christmas"、還有 "Wake Me Up Before You Go Go" 等。他的帥勁及不錯的歌喉，還真是風靡一時；當時的樂評給這個團的評語是「曲風偏舞曲，簡易流暢，歌與人均能打動青少年的心」，此時的喬治‧麥可已經走紅。

他與 Andrew Ridgeley 拆夥之後，於一九八六年出了他個人新專輯 FAITH，像是脫胎換骨一樣，不論詞曲，完全不同於以往偶像歌手的扭捏作態。專輯個人風格明顯，曲意明顯是由他個人所主導，已有超級明星的架式。這張專輯總共有四首冠軍單曲，專輯本身爬上榜首，更為他贏得一九八八年的葛萊美「最佳專輯」獎。喬治‧麥可銳氣不可擋，只可惜，愛惜羽毛加上與唱片公司訴訟一事，讓他在九〇年代只出了 LISTEN WITHOUT PREJUDICE 以及 OLDER 兩張專輯。從一九八三年到一九九六年的 OLDER，這當中的精彩歌目，可在《男男女女》精選集中聽到。

喬治‧麥可從偶像歌手轉型成為更具創造性的歌手，這樣的例子，在流行音樂界屈指可數，尤其在西洋流行樂界的競爭與汰換下，聚人氣於一時的歌手，消失得也很快。偶像歌手最

大的問題，是當歌迷的年齡逐漸增長、「變老」之後，便會把偶像與歌曲留在原來的時代與自己的記憶當中，逐漸「拋棄」偶像。而喬治‧麥可的作品逐漸轉為成熟之際，恰與他逐漸年長的歌迷作同步的溝通。雖然他的詞曲與想法對某些人而言略偏差，但是他的叛逆仍受年輕人所激賞。還記得MTV以往曾拒播他的 "I Want Your Sex"音樂錄影帶嗎？理由是「性」，想想，這是十年前的事，十年前的尺度了。

我個人喜歡喬治‧麥可的靈魂唱腔（Soul）。他的曲風混合多種流行元素，有舞曲、輕爵士、節奏藍調等等，多元華麗，但是他靈魂樂的唱腔，非常有特色。以往講到白人唱靈魂樂，總會提到Paul Young，但我認為喬治‧麥可毫不遜色，只是他個人並不標榜自己是靈魂樂歌手，因而沒被強調吧！

無可救藥的浪漫

　　羅拉費琪（Laura Fygi）在梅雨紛飛的節氣裡翩然來台，她的歌聲，彷如晚春的和風，有點懷舊的眷戀，有點慵懶的溫暖。她像個親切的導遊，在耳旁提醒著對浪漫的記憶，她唱出：「當愛來臨時，我知道，它圍繞著我團團轉……」，彷彿四季嬗替的流轉裡，過往的常常是多愁善感的思緒。

　　羅拉費琪無須唱出故事的情節，在她音符的溫床裡，自然孕育出對愛與被愛的渴望。那似乎是一種氣氛，連帶回想起好幾個時代與人物，爵士與香頌在巴黎交會，佛雷雅斯坦攬著琴姐兒雙人舞蹈，是甜美，也是幻影。

　　羅拉費琪的聲音真是令人意亂情迷，在都會交織的冷漠與寡情氛圍中，永遠不嫌棄這樣的

歌聲，你可以在有著管弦樂伴奏，偌大的表演廳裡聆聽她實力唱腔的詮釋，但是在小酒吧裡，伴隨金黃威士忌，放放費琪的唱碟，她的歌依舊可融化剔透的冰塊。她的魅力在於那爵士的音色，而非爵士的曲風；的確，她的歌聲會勾起對如 Sarah Vaughn 的回憶，但那絕不是爵士樂。在她多方嘗試下，從流行的曲目，到著名電影的配樂歌曲，她都能朗朗上口，出落大方。

就如同她對 Al Jarreau 的推崇，音樂之於她，是讓聲音如同樂器一般的演奏，而不侷限在爵士或是搖滾流行的形式框框裡，這樣的理念，出現在諸位具有優美嗓音的歌手：如芭芭拉·史翠珊從流行樂到百老匯，林達·朗斯達自鄉村音樂跨越爵士 Big Band 的轉調，歷歷證明人聲的可塑性。

羅拉費琪定位自己是個 Female Vocal，而非爵士女歌手，除了對自己多樣風格的自信之外，還包含她獨特的「歌唱即是談天」的哲思，這使得她無論表演場地為何，距離總是壓縮成小 pub 空間的接近，好似她與聽眾面對面溝通，談唱如鄰家女孩的即興。

當然，她依舊是無可救藥的抒情，她唱《秋水伊人》的主題旋律 "Where's the Love"、 "Watch What Happen" 時，的確令人緬懷起青澀的凱薩琳·丹妮芙，而你，甚至會哼吟起亨利·

我是個賺錢的鼓王

自從一九九六年出了 *DANCE INTO THE LIGHT* 專輯之後，Phil Collins沈寂兩年，才推出新專輯 *HITS*。*HITS* 是一張精選集，唯一一首新歌，是與Baby Face合作，重唱一九八六年由Cyndi Lauper唱紅的全美冠軍曲 "True Colors"；其餘均為近二十年來，Phil Collins各暢銷專輯當中的名曲，八、九〇年代成長的青少年，很多人對他的歌曲都耳熟能詳。

Phil Collins的得獎紀錄無數。六座葛萊美獎，加上其他總數不下一百個大大小小的獎項，證明他縱橫於流行音樂界的實力，也顯示他創作上的精力無窮。此張 *HITS* 所選放的歌曲，只能說是他膾炙人口曲目當中的一小部分，供喜愛他的歌迷回憶咀嚼。

我一直在想，作為流行樂界的搖滾歌王，他的魅力與成功的祕訣到底何在？原本是個成軍

於一九六七年，英國搖滾團體Genesis的鼓手，為何能同時兼顧樂團與個人均賣座成功？

熟悉七〇年代搖滾樂的朋友都知道，原本Genesis真正的靈魂人物是Peter Gabriel，一九七四年，Peter Gabriel離開Genesis，由Phil Collins取而代之成為樂團領導人，以此作為分水嶺，作Genesis由一個帶實驗風格的搖滾團體轉變到流行大眾化的路線：Peter Gabriel喜歡多方嘗試，作品前衛：而Phil Collins非常流行取向，親和力十足。

從搖滾史的角度來看，Phil Collins是最早投入多媒體化經營音樂的英國藝人，當大多數的英國樂評對美國方興未艾的MTV音樂文化嗤之以鼻，而大多數英國團體還沈浸在純粹搖滾與實驗龐克之時，Phil Collins已經向商業化靠攏。從一九八一年一鳴驚人的個人首張專輯FACE VALUE開始，歷經HELLO, I MUST BE GOING、NO JACKET REQUIRED、BUT SERIOUSLY、BOTH SIDES、DANCE INTO THE LIGHT等多張個人的賣座專輯，Phil Collins在音樂中加入大量的舞曲、電子音樂以及節奏藍調，這些元素正是商業化流行音樂的主流。Phil Collins拋掉英國式的古典搖滾與實驗的精神，反而走向完全不同的方向，他的曲子通俗華麗，但有著Phil Collins做音樂的聰明與才華。

Phil Collins成功的另一個主因，是他非常善於編曲與組織幕後群，他喜歡改編老歌重新翻唱，HITS專輯當中的"True Colers"、"You Can't Hurry Love"、"A Groovy Kind of Love"都是老歌新唱。曲子改編之後，賦予新樂風，現代感十足。再者，他找來Baby Face、Sting、Eric Clapton等跨刀…在此值得一提的是，Phil Collins的抒情曲如"Separate Lives"、"Do You Remember"都是與Stephen Bishop合作的，國內聽眾可能並不熟悉Stephen Bishop，但提到此君所作之電影《窈窕淑男》的插曲"It Might Be You"，可是赫赫有名。Phil Collins與這些好手合作，曲子支支暢銷。

聽HITS當中的歌，若要選出Phil Collins代表作當中的代表作，我最偏愛收錄自NO JACKET REQUIRED專輯當中的"Sussudio"。此歌Funk曲風濃厚，銅管樂器奔放無比，而且編曲豐富變化，聽來十分過癮。"Sussudio"內如中南美洲舞曲般的華麗歡愉，似乎象徵著Phil Collins與英國搖滾傳統的南轅北轍，完全背道而馳，每一次聆聽，都有如此的感受。

窩在南加州的錄音室，歌頌簡單美好的事

「海灘少年合唱團」（The Beach Boys）的靈魂人物之一Carl Wilson，一九九八年因為癌症於美國去世了。當我在電視上看到這則消息時，遲疑了一下子，不知該做什麼反應：我既不是美國人，又非六○年代成長的年輕人，似乎不該，也無法表現出哀悼傷慟，可是當不自覺地哼起「我希望每個妓好的女子都集中在加州……」的旋律之時，忍不住卻黯然神傷，對「海灘少年」無限緬懷起來。

「海灘少年」可能是搖滾史上幾個影響力最大，卻也讓歌迷迷惑其為何偉大的團體?!「披頭四」（The Beatles）我們說是先驅、革命者：「滾石」（The Rolling Stones）是壞小孩、超級破壞狂：巴布‧迪倫（Bob Dylan）是以歌曲當劍的哲學家。這些跟著搖滾樂興起，顛覆成人世界價

值觀的異端份子，現在已經成為被一大堆「研究理論」纏身的大人物！而他們也的確當之無愧。相較之下，「海灘少年」卻單純得有點幼稚，跟當時標榜驚世駭俗的前衛音樂團體比較起來，「海灘少年」只能說是乖小孩，他們只要碧海藍天、暖暖的風，還有衝浪，實在很難想像在整個代表年輕人反叛的六〇年代，到處有人高喊「起來！起來！打倒你的敵人！」的同時，「海灘少年」窩在南加州的錄音室，歌頌一些簡單美好的事。

一九六三年錄製的 *SURFIN' USA* 下子就讓「海灘少年」走紅了，一九六四、六五年陸續推出 "Surfer Girl"、"Dance Dance Dance"、"I Get Around" 都受到熱切的歡迎，從歌曲名稱不難揣摩他們要說些什麼事情：就是一些總不外乎南加州少男少女的家居生活、戶外活動。

這個團體當初是由四個 Wilson 堂兄弟（Dennis, Brain, Carl, Mike Love），與好友 Al Jardine 所組成。Brian Wilson 可說是作曲的主導，他的才氣與靈感，使「海灘少年」發展出獨特的和聲唱腔與樂曲風格，當然，讓他們如此高人氣的原因，主要是因為他們成功地傳達出一種烏托邦式的生活情境，他們製造出天堂般的夢境，恐怕是同時代藥物與性氾濫的迷陣當中，汲汲營營尋找幸福的諸多搖滾樂團所不能企求到的東西，而「海灘少年」卻輕易地達到了。

窩在南加州的錄音室，歌頌簡單美好的事

78

對於只有短短歷史的美國而言，運動、電影、搖滾樂都是他們用以反應人們生活軌跡的重要媒介，將「海灘少年」置於這個角度來看，便顯得珍貴了，它體現的是美國最強盛時期（五〇年代末）中成長的美國小孩的心聲，他們看待事情的方式與生活的態度是美國對外面世界展示的一種誇耀與榮耀。當我聆聽「海灘少年」的音樂時，其實一點都沒有「帝國文化侵略」的感覺，只覺得甜美的像是蓋在捲筒餅乾上的冰淇淋，讓我一再地想去品嚐。

窩在南加州的錄音室，歌頌簡單美好的事

79

放到汽車音響裡

聽完歐雷・愛德華・安東生（Ole Edward Antonsen）的小喇叭演奏專輯《溫柔唇語》（READ MY LIPS），我便將它置入汽車音響CD夾中，我會將此專輯歸類於此，是因為要找一張合適於開車時聽的唱碟並非易事。聽純爵士會過於專注投入；聽古典音樂心情隨著起伏；流行搖滾太吵而聽不到車外的喇叭聲；輕音樂單調容易打瞌睡……。或許以上的誇張說法一竿子打翻了所有音樂類型，而其實我所要說的，只是在強調開車時需要的「完美音樂」，最好是能提神，能讓心情愉悅，放小小聲也能聽到樂曲的變化細節但又不會影響到注意力的集中，而這樣的唱碟難找啊！

《溫柔唇語》融合多種樂風，收集的曲目都是流行一時的歌曲；主奏者是挪威籍的歐雷・愛

德華・安東生，自一九八二年畢業於奧斯陸音樂學院後，一直待在奧斯陸愛樂演奏古典音樂，在現代樂壇流行跨界的風潮中，他錄製了《溫柔唇語》。

這張專輯的小喇叭音色，總會讓人拿來跟多位樂界的前輩比較，譬如第一首的 "King For A Day" 與第四首的 "Things About You"，便會連想到另一位流行小喇叭手 Herb Albert，尤其是 "Things About You" 與 Herb Albert 在八〇年代吹 "Rising" 時的風格非常接近，只是 Herb Albert 仍然偏重融合爵士與拉丁樂風，而安東生卻沒有溺在爵士的調調裡。

在《溫柔唇語》當中，還有一點點尼尼羅素，有點葛倫・米勒，但是安東生總是很節制的避免掉入某個範疇，這也許是他在流行樂界初試啼聲的策略——既作多方的嘗試，又展現自己的演奏實力，因此整張專輯的味道便是淺嚐即止，輕鬆而爽口。

由於風格的不統一，專輯裡可以聽到偏放克搖滾節奏的音樂，也有一部分的吹奏帶有民謠的氣質，像 "Passion" 一曲便是：安東生處理小喇叭，將技巧與抽象的情緒融合得極好，也因此，民謠的敘事性格在安東生的小號聲中，顯得流暢起來，音符與音符之間起伏變化，極為好聽。

因此，可以將《溫柔唇語》帶入車內，因它具有適合開車時播放的特質。另外，再從「天氣」的角度來看，有人說薩克斯風深情如濃霧般化不開；吉他纏綿似雨；小喇叭則直接有力，如太陽般暖烘烘……，開車的朋友會喜愛哪種天氣呢？任誰都愛晴空萬里、無雲無雨的天氣，不是嗎?!

3 爵士綴思

每個吹笛手都有屬於自己的魔音怪力，才能讓老鼠跟著你走

我和恰克・曼裘尼（Chuck Mangione）有過一次錯身而過的經驗。那是一九九五年夏天，我人在紐約。當時爵士樂聖地Blue Note俱樂部祭出恰克・曼裘尼的戲碼，令我心動不已，幾番考量，在價位與品質之間掙扎，難以決定自己該不該前去聆聽。我一向喜歡恰克・曼裘尼，他有兩張初期的專輯曾令我非常激賞，但歷經並不出色的八〇年代之後，對他的信心逐漸動搖，終究與這位吹翼號（flugelhorn）的爵士樂好手緣慳一面，在窮學生迫於經濟壓力的考量之下，我捨棄與大師面對面的機會。

稱其為大師，那是我個人對他的敬稱，從沒有嚴肅的樂評家會肯定他是大師；在他事業當紅之時，給人的印象也只是遊走於輕爵士與流行樂之間的藝人，有人戲謔地稱呼他為七〇年代

的「肯尼‧G」。對於這樣的說法，我只能一笑置之，畢竟他們都吹「笛子」。可知道，每個吹笛手都要有屬於自己的魔音怪力，才能讓老鼠跟著你走。恰克‧曼裘尼的神奇音色，來自於一般爵士樂手不常採用的翼號，聽翼號演奏爵士樂自有另一番神韻，雖然恰克‧曼裘尼師法小號名家Dizzy Gillespie，但他另闢谿徑，專走南美樂風，自隔於正統的爵士樂派別。

翼號加上拉丁音樂，是恰克‧曼裘尼的獨門絕活，走紅、活躍於整個七〇年代。他少數傑出的專輯也誕生於此時，最有名的曲子當屬與專輯名稱相同的"Feels So Good"（一九七七年），但真正展現他音樂生命力的卻是之前的作品。他最好、最令人興奮的拉丁樂風作品，並非舞曲式的森巴音樂，而是豐富融合安地斯山脈民謠小調與搖滾樂吹奏方式的混合曲，例如"Hill Where The Lord Hides"，那是非常不同的爵士聆聽經驗，是藝術家野心勃勃的探索過程，興味十足，值得再三玩味。

往後恰克‧曼裘尼與主流的融合爵士樂搭上，在八〇年代出了幾張沒啥印象的專輯之後就銷聲匿跡了。有人懷疑他嗑藥，有人說他江郎才盡，眾說紛紜……

決定不踏進Blue Note俱樂部時，頗讓我覺得罪惡感深重，現實來說他寶刀已老，但以往我

每個吹笛手都有屬於自己的魔音怪力，才能讓老鼠跟著你走

每個吹笛手都有屬於自己的魔音怪力，才能讓老鼠跟著你走

對他是那麼激賞！於是當他在Chesky旗下推出《重拾感覺》（THE FEELING'S BACK），我馬上買了一張，對我而言，頗有贖罪的意味。

《重拾感覺》比我預期中好很多──好到令人吃驚。除了整張專輯的音質出落大方（這順帶得感謝錄音的超水準表現），翼號與其他樂器（吉他、打擊樂器、甚至大提琴）之間不論就錄音技術層面或是演奏的搭配上，層次分明。恰克‧曼裘尼雖不再有開創新格局的銳氣，但翼號神奇的詮釋力量似乎又重出江湖："Manha de Carnaval"八分鐘的吹奏表演裡，恰克‧曼裘尼毫不激進急躁，適時即興，將翼號的特殊音色吹奏得曼妙極了……。《重拾感覺》對恰克‧曼裘尼而言，是一次成功的復出！

走到哪裡算到哪裡

張耀的《音樂咖啡地圖‧巴黎！巴黎！》是一張集合圖像照片、旅遊文字以及音樂旋律的「有聲書籍」。我將內附的CD放入音響裡，在悠揚的樂聲中，「按圖索驥」翻讀張耀關於法國巴黎咖啡館的記載，在書冊中，巴黎街巷各咖啡館人影交錯、車馬雜沓，一旁是張耀的文字，傳入耳內的是各家爵士音樂……我發現，原來在電視電影運作方式之外，我們還能夠以其他組合，重新對視覺與聽覺進行另一番的訊息接收，這是另一種經驗的洗禮！

我搜尋專輯中CD的曲目，想要進一步瞭解作家安排這些曲子的用意，十二首時而會聽到的流行曲，在氣氛上很爵士：Nina Simone、Patricia Kaas的女聲唱腔：Chet Baker、Miles Davis的小號……渡邊貞夫、Branford Marsalis的薩克斯風，將流行的、古典的曲子，都延攬到爵士的園地

裡來，即使是薩提（Satie）與德布西的作品，也都被演奏得幾分爵士樂的姿色。

看待此書，有一種解謎的樂趣。誠如作者自己書寫的⋯「有趣的是，歐陸的正宗咖啡館都不放音樂⋯⋯」那音樂是自何處來的呢？那些放在CD當中的曲子，要不是作者旅遊時自溺的幻覺，便是咖啡館不為人知、深藏在歷史中一段沈默的祕密！書中彷彿藏著很多暗示，卻是文學的、抽象的、曖昧的⋯⋯巴黎右岸的老舊咖啡館Café de la Paix，作者分配了Miles Davis吹奏的"Blue in Green"作為線索——一九五九年推出的KIND OF BLUE專輯中的"Blue in Green"，與一八六二年全盛期，櫛比鱗次的右岸咖啡館有何關係？而渡邊貞夫吹得極像John Coltrane的"Body and Soul"，與巴士底附近一間隱姓埋名的咖啡廳又有何牽連？

其實，我無限的興味並無法在其中找到答案，至少找不到被「理解」的答案；閱讀此書似乎應該更隨性，走到哪裡算到哪裡。刻意追逐作者的樂曲組合與音樂故事將會撲了個空，因為沒有清晰的輪廓與實際的文本。作者說：「想在曲目上保持幻想。」應該不是意指作者的幻覺，而是鼓勵讀者有屬於自己的幻覺吧！張耀的爵士女伶Nina Simone吟唱〈巴爾地摩〉"Baltimore"，對他而言，也許意義上是連結巴黎與美國最近的城鎮，但對讀者而言，卻不盡然

了。因此，不禁令人懷疑，這本書到底是旅人的嚮導？還是感官的迷宮？

這張略帶實驗性質的專輯，表面上多種媒體語言紛述雜呈，零碎地拼湊出張耀式的意念，雖然名為「地圖」，但是不論介紹咖啡館歷史或是巴黎人文，都沒有清晰的座標，可以將讀者導引到明確的地點！作者在書序中，清楚表明自己對於攝影與文字的意圖，但整張專輯瀰漫著情緒上的擬真，卻無法讓讀者順利按照「地圖」前行：反倒是讀者若能依憑著無法解釋的音樂、與即興灌錄的街頭市井之音，或許可以到達自己心靈中、想像中的巴黎咖啡館。

東方色彩逐漸模糊

不知道是不成文的規定，還是世代累積的結論，所謂標準的爵士女伶嗓子，一定要低沈世故、帶點煙薰味道（smoke），才算能唱出人世的滄桑與悲涼的情愫。多數的爵士女歌手，不管年齡如何，大多有一手能掩蓋自己年齡，以便唱出老自己幾十歲心境歌曲的工夫，這狀況有點像走唱那卡西的女童般，透露出一種勉強的早熟，卻能夠讓聽眾信服。李敬子（Keiko Lee）就給人這種印象，歌聲很沉，很老，很適合唱爵士，像是所有的情緒都化不開的澱積在嗓子裡……。

這位名字很像韓國人的女歌手，其實是土生土長的日本人。一九九七及一九九八年，她不但蟬聯兩屆「日本最佳爵士女藝人」第一名，更跨足國際市場，開始與西方著名的樂手合作唱

片，*IF IT'S LOVE*便是與Ron Carter、Joe Henderson合作的新專輯。

李敬子成為SONY集團力捧的爵士女伶，其實一點都不意外，畢竟在東方世界要培養個眞正能唱爵士樂的歌手並不容易；爵士樂根植東瀛已久，尤其是二次戰後，適逢西方爵士樂最蓬勃發展的時期，在強行「灌入」日本之後，日本受爵士文化洗禮得很徹底，從推廣、流行、至今變成小衆文化的基石之一⋯⋯，日本人並不只想接受外來的音樂薰陶，倒是企圖讓爵士樂納入自己的音樂體系中，就像看待汽車、電器、電腦等產業一般，希望透過自行運作的方式，經由專業的雜誌介紹、舉辦音樂會、或是設置俱樂部演奏爵士樂等，徹頭徹尾讓爵士樂本土化。然而即使如此，眞正揚名國際的日本爵士藝人，屈指一數，除秋吉敏子、渡邊貞夫、山下洋輔之外，似乎寥寥無幾。

*IF IT'S LOVE*是李敬子的第四張專輯，一九九八年三月在紐約上市。原本是鋼琴手的李敬子，在名古屋的俱樂部表演並非特別出色，直到她展現歌喉，才開始歷練她的歌唱生涯。一九九五年出版處女作*IMAGINE*專輯，由於在日本與韓國大賣，隔年與Ron Carter、Grady Tate、Lee Konitz、John Simon合作的第二張專輯*KICKIN' IT*，便發行到英、法等八個歐洲國家去，從此她

的東方色彩逐漸模糊，儼然是國際級爵士女伶。

在有意泯滅爵士樂與流行樂界限的策略引導下，*IF IT'S LOVE*專輯裡，大多是耳熟能詳的西洋流行樂曲，從 "Yesterday"、"You've Got a Friend"到 "Overjoyed"，曲目涵蓋六〇年代到八〇年代。曲調編排上，爵士元素被壓縮得很「清淡」，整張專輯倒有點像 Easy Listening，連 Joe Henderson的薩克斯風也像沙龍樂手吹奏的腔調——抒情但有點匠氣；反倒是李敬子，聲音真得很「爵士」，才不至於讓人疏忽掉這是張爵士樂專輯。

由於市場上的成功，可以預期的是，李敬子未來的新專輯將會朝向更通俗、更流行化的風格，在「流行」與「爵士」都游刃有餘的情況下，希望她仍能把「爵士」這一面磨得更光亮。

東方色彩逐漸模糊

92

浮光掠影

「音樂是我的女王，但這女王卻不會主宰我」艾靈頓公爵如是說

作為一個音樂愛好者，四月應該給自己一個課題：好好到市面上搜尋艾靈頓公爵（Duke Ellington）的唱碟來欣賞聆聽。甚至可以說，四月就是艾靈頓公爵月！這是為了紀念一八九九年四月二十八日出生於美國華盛頓特區的艾靈頓公爵。

艾靈頓公爵集爵士樂的創作者、樂團的指揮以及爵士樂鋼琴手的多重身分，一生灌錄超過一百張以上的專輯，參與兩千首曲子的製作，為美國爵士樂表演增添的豐富性，遠遠超乎現代人的想像！經過整理，大致上可將他的作品劃分為：「叢林音樂」（Jungle Music）、「大樂團」（Big Band）、「小型樂團」（Small Combo）、「鋼琴手」（Piano Ellington）等四種類型。

「叢林音樂」是白人給予艾靈頓公爵式的音樂最早的稱謂與印象，意思是說他的音樂非常

「音樂是我的女王，但這女王卻不會主宰我」艾靈頓公爵如是說

「非洲」——他的第一支樂團就是「叢林音樂」。在二〇年代，尤其是一九二七年到一九三一年，艾靈頓公爵領導的樂團在紐約棉花俱樂部（Cotton Club）的表演，最具「叢林」氣氛。此時的音樂，結合二〇年代歐美上流社會的奢靡與狂野氣息，是經濟大崩潰前最後的華麗。名導演法蘭西斯·福特·科波拉的電影《棉花俱樂部》，雖然劇情側重幫派份子的描寫，在音樂上卻重現艾靈頓公爵當時所引領的樂風。

「大樂團」樂風是艾靈頓公爵音樂生涯的金字塔，也是圍繞他音樂事業的主軸。艾靈頓公爵作為指揮與作曲家的才華，以及他對商業嗅覺的敏銳，都可以從為數眾多的 Big Band 音樂中瞧出端倪。他擅長為樂器作恰如其分安排的編曲，他也善於提攜有才華的樂手，將之延攬到他的樂團裡。再者，他洞悉當時大眾對於舞曲以及抒情曲調（尤其是浪漫傷感的調調）的需求。因此當他的樂團結合上述的因素，一場接著一場的演奏表演，掌聲與財富自是隨之而來。

「小型樂團」的錄音與作為鋼琴手的表演，是近幾年來樂迷挖掘艾靈頓公爵才華的另一重點。艾靈頓公爵以小編制（如五重奏）所作的許多錄音，都是自己掏腰包進錄音室灌錄的，這些看似玩票性質的錄音，其實是艾靈頓公爵跳脫商業考量，面對音樂藝術的精緻之作，理想色

彩濃厚。至於彈鋼琴的艾靈頓公爵，更是被掩沒在樂團指揮與作曲家的身分之下。他的「琴」音，從爵士藍調到古典音樂印象派，都曾透過指尖，幽幽流瀉。

目前在台灣，唱片行所擺置的艾靈頓公爵作品並不多，也許二、三十張不到，但上述樂風均有代表性的唱碟，找個空閒時間到CD店逛逛，翻找幾張艾靈頓公爵的作品來聽聽吧！算是對他的一種紀念！也許有人會反問，為何要紀念他呢？對身處台灣的我們而言，艾靈頓公爵在時空上距離那麼遙遠，為何要跟這個人、這個人的音樂發生「關係」呢？

在艾靈頓公爵自己所寫的一篇文章中，也許有答案！他寫到：「音樂是我的女王，但這女王卻不會主宰我」──接觸艾靈頓，是在品嚐音樂、品嚐爵士，他絕不會勉強任何人。

「音樂是我的女王，但這女王卻不會主宰我」艾靈頓公爵如是說

95

忙碌的錄音室名人

麥可‧布雷克（Michael Brecker）在爵士樂樂手的小圈子裡成名得很早，但對聽眾而言，即使是在爵士樂迷之間，卻似乎未曾大紅大紫過。作為薩克斯風樂手（主要是Tenor Sax），布雷克的技巧極好，而且不論是咆哮樂、搖擺樂、融合爵士、大樂團等各種風格，他從不會失手，因此各路玩音樂的人馬都喜歡找他配合伴奏。從七〇年代出道以來，幫過許多爵士樂以及搖滾樂界的巨星跨刀（除了幫Paul Simon伴奏外，他幫Billy Joe吹奏的兩張專輯《陌生人》與《第五十二街》可說是萬分精采），被奉為「忙碌的錄音室名人」（busiest studio musician），意指他是樂師型的高手。

但是布雷克在成為爵士樂明星的道路上，卻不見得順遂。死忠樂迷有限，在聽眾之間的人

氣總是無法達到沸點。看看像Winton Marsalis，相對於這種不時被媒體抬捧、同時也能透過排行榜證明自己被群眾愛戴的明星小號樂手，布雷克黯淡許多，也讓人爲他的實力叫屈。不過不論何種表演，就是這麼微妙，受人愛戴是一回事，對藝術本體的開拓與創見又是另一回事。

專輯《時間要素》（TIME IS OF THE ESSENCE）甫推出，備受美日樂評的推崇，尤其是日本的爵士樂雜誌狂炒了一番，讓我不禁想到布雷克與日本的淵源。當初他組的Steps Ahead樂團，八〇年代初在日本頗爲走紅（經常到日本巡迴表演，全國走透透），原本還計畫在日本錄音出專輯再反銷美國。

《時間要素》可說是布雷克在世紀末極具野心之作，之前與知名吉他手派特·曼西尼合作的《哈得遜河灣》（TALES FROM THE HUDSON）也是佳作，但《哈得遜河灣》偏向抒情隨性，而《時間要素》便充滿技巧的張力，置入許多布雷克經年表演與跨刀搭配伴奏後所凝煉的想法。專輯名稱《時間要素》便是布雷克企圖秀出的主題，亦即在音符與音符之間，嘗試呈現「時間」。這是十分抽象的概念，布雷克怎樣表現？一方面他在所謂「即興表演」上的拿捏不落俗套……一方面他側重節拍對所謂「音樂時間」的重要，找來三名鼓手（Jeff Tain Watts、Elvin Jones、Bill

浮光樂影

Stewart）挑大樑，因此《時間要素》便成了一張在技法上探索與遊走的大碟。

沒有悅耳的旋律，音樂性的感動也不高，但是在艱澀的樂音表演裡，《時間要素》有聽覺

不常領略與到達的區域。

98

穿梭在類型電影中的爵士樂

有人看過《意氣風發》（The Last Time I Committed Suicide）這部電影嗎？在演員名單上還有基努・李維的名字喔，可惜這片子我沒有看過。不過吸引我的，卻是電影原聲帶上那一長串的演奏者的名字，如Charles Mingus、Max Roach、Charlie Parker、Dizzy Gillespie、Art Blakey、Ella Fitzgerald等等，都是演奏或演唱的爵士名人。《意氣風發》的導演，八九不離十是個爵士樂迷，才會在電影中的配樂裡「硬生生」的塞入這麼大量的爵士樂，而且都是紮紮實實、好聽的爵士樂，除了令我納悶之外，也不禁懷舊起來。

已經很久沒有「聽到」這麼大量的爵士樂出現在電影裡了，依稀還有點記憶的，不外乎克林・伊斯威特的《菜鳥・帕克》、史派克・李的《爵士男女》，還有偶爾會在有線頻道出現的

《午夜旋律》，這些描寫爵士樂手生活片段的電影，當然要以爵士樂爲配樂基底，只是跟以往相較起來，不再有那麼多的電影選擇採用爵士樂作爲配樂，至少跟管弦大樂團比較下來，在幾十年的競爭中，爵士樂還是自主流配樂當中敗陣下來。

這也難怪，爵士樂「詰屈聱牙」的演奏方式，古里古怪的音樂調子，還蠻難跟電影相搭配的，如果只是作爲時代氛圍的陪襯（如《英倫情人》的幾個片段），或是烘托某種浪漫氣息（回憶一下《麥迪遜之橋》），爵士樂非常的稱職；但是在呼應主角情緒轉折的表現上，我不得不承認，管絃樂的表現空間會比一個爵士樂三重奏或是四重奏來得大一點點，至少它不會搶主角的戲份。爵士樂老是要搶秀的體質，呼嘯而來，呼嘯而去的，好似導演要擺平駕馭的另一位大牌。

也許因爲爵士樂的「咆哮」本質，在以往，有非常長的一段日子，好萊塢的警匪片（不論電視或是電影）或是幫派電影，似乎約定俗成的要配上爵士樂。我見識過很成功的例子，印象中七〇年代金·哈克曼主演的《霹靂神探》，片中一幕追逐毒梟的經典鏡頭，爵士樂的搭配便很能說明爵士樂與警匪槍戰片的契合，在警探與歹徒亦步亦趨似的追逐當中，配樂裡的樂器演奏

非常能夠抓住步伐與動作的急切，以及追捕者與逃亡者內心的凌亂。

另外還有兩種影片類型，是搭配爵士樂的「另類」，一個是以往的日本推理劇，主角到處旅遊破案也就罷了，編曲者還得祭出爵士樂，搭配明媚風光的景物。在日本富有歷史傳統的觀光景點裡，我們聽到輕鬆（或者說是鬆散）的輕爵士樂，怪不搭調的，好似隨時都坐在飯店大廳聽BGM的感覺。另外一種喜配爵士樂的電影，就是A片了，但我懷疑有多少人會去注意到片中的配樂！

聆聽《意氣風發》的電影原聲帶，也讓我神遊了一趟爵士配樂之旅，其實還想推薦幾張很好的爵士樂電影配樂，如《計程車司機》、《棉花俱樂部》，還有路易·馬盧的《死刑台》等……。講到路易·馬盧，就又讓我連想起法國幾位還蠻偏愛採用爵士樂的新浪潮導演，不過這又是另一個故事了。

期待的那場好球賽，永遠不會來似的

提到大衛・山朋（David Sanborn），我總是忍不住深深地歎一口氣，他像是能投出球速一百七十公里的投手，每每能吸引無數觀眾買票進場看他表演，卻也要忍受他老是失控的演出！大衛・山朋一出道（一九七五年出第一張個人專輯 TAKE OFF SANBORN），次中音薩克斯風（tenor sax）吹得好極了，即使在美國高手如雲的爵士樂界，仍能以自己的風格脫穎而出，但接下來呢，就讓坐在「觀眾席」上的看官，一再的等待，一再失望，他們期待的那場好球賽，似乎永遠不會到來……大衛・山朋的才氣綻放得早，卻也很快消磨掉。

一九八四年的 STRAIGHT FROM THE HEART，一九九一年的 UPFRONT，連同一九七五年的 TAKE OFF SANBORN，是我記憶中他表現得最好的作品。他的專輯品質落差之大，眞是無可

奈何，可是一旦他「投」得順起來了，卻又令人印象深刻！由於大衛‧山朋年輕時在芝加哥的爵士樂俱樂部演奏，他的風格緊貼著靈魂樂與藍調，早期的音樂尤其有街頭絮語的韻味，非常有力量；透過他的吹奏技巧，言語鮮活，有美國黑人與低層住民的調調，十分有感情與力道（然而他卻是一個不折不扣的白人！）他吹次中音薩克斯風的技巧，有人喻為Cannonball Adderley的傳人；但我並不這麼認為，那樣的比喻，似乎折損了Cannonball Adderley，也誤解大衛‧山朋，他們兩人只是都偏愛藍調與福音的funk調性罷了。

多年來大衛‧山朋似乎對「流行」最感興趣，他出了一大堆迎合市場的爵士樂專輯，勉強可將他的音樂歸類為融合爵士樂。而他的這種行徑，就像是愛唱歌的喬治‧賓森（George Benson）。喬治‧賓森彈得一手相當好的爵士吉他，卻又愛唱歌、愛當流行樂藝人，說是「想要擁抱群眾」！也因此，縱使大衛‧山朋拿過五座葛萊美獎，「純種」爵士樂的樂評總是翻白眼，沒給他好眼色看，反正大衛‧山朋憑著自己的魅力與技巧，已經從市場上賺走很多錢而且大獲成功了。

經過許多年之後，我對大衛‧山朋的專輯實在不敢恭維，大多時候，他變得很匠氣，完熟

的技巧與雕琢已經難以激起聽眾的熱情，只能做到順耳罷了！倒是他的現場表演變精彩的，不論是跨刀幫人家站台或是自己的主秀，依稀都還能聽見薩克斯風那綿密的藍調神韻。

新專輯《靈魂深處》（*INSIDE*）與老搭檔 Marcus Miller 合作，同時找來 Cassandra Wilson 唱靈魂樂天后愛麗莎・佛蘭克琳的 "Daydreaming"，找史汀翻唱 Bill Withers 的 "Ain't No Sunshine" 翻等等，在排行榜上有不錯的成績。

我初發現這張新專輯時，憶及他以往的神勇，終於還是掏腰包買回來聆聽，我的依戀，有點像是兩年前草莓先生重回紐約洋基隊時，球迷對他投予歡迎歸隊的心態！但是之後球迷的心情又是如何呢？各位可以去查查草莓先生往後球技的表現，便不難明瞭作為樂迷的我，現在的感受了。

只要他的病不發作，沒有人能彈得比他好

在爵士樂界，這位出生於一九二四年的爵士鋼琴家巴德‧包威爾（Bud Powell），存活在世上僅僅四十一年；在音樂史上固然留名了，但作為一個平凡人，卻也有令人唏噓的一面。首先他是所謂咆哮樂風（Be Bop）的代表性人物之一；再者他的磕藥習性也是出名的──一九五一年甚至還因為攜帶毒品被逮捕。而他這一生最揮之不去的，便是他的精神病症。

巴德‧包威爾最不可思議的地方，便是選擇鋼琴作為表現的樂器。一來，在咆哮樂風發軔的四○年代，Dizzy Gillespie吹奏小喇叭；Charlie Parker把弄薩克斯風，這些代表性人物一方面研發曲調的可能性，一方面也在探究樂器本身的體質；不論是小喇叭或是薩克斯風，其聲音的特色可以表現音符多變華麗與速度感的特性，非常符合咆哮樂的樂風，因此幾乎後來追隨者也

因襲承之，使銅管樂器成了近代爵士樂的「主流」。可是巴德‧包威爾卻彈鋼琴！要把一樣模拙的樂器彈出奔放的熱情與跳躍的活力，不是內省與靈思的風格，而是直接與暴露的表現方式，巴德‧包威爾可說是爵士樂史上第一人。他大膽的以鋼琴為主奏樂器，搭配貝斯與鼓，形成「三重奏」，往後便成了一種樂團的制式組合之一。雖然他不是始作俑者，但是當爵士樂史正轉型到咆哮樂的年代，沒有他那自信的表演技法，鋼琴在音色表現上的可能性，也許就會被埋沒。感謝老天，讓他這麼會彈鋼琴。

「只要他的病不發作，沒有人能彈得比他好」，可能是對巴德‧包威爾最殘酷的稱譽。他是個「瘋狂」天才，十八歲時已經開始錄製唱片了，卻也出現精神異常的現象；在四〇年代進進出出精神病院數次，後來酗酒、吸毒，在精神病院住的時間愈益拉長，甚至接受電擊療法，備受折磨。也因此，他留下來的錄音並不算多，其中最著名的大概要算是一九四九年完成五張一套的《神奇的巴德‧包威爾》（*THE AMAZING BUD POWELL*），當時他也才不過二十五歲。由於幼年研習巴哈、李斯特、貝多芬等古典名家，他很早熟。然而其實在他的爵士指法之間，也還是有這些鬼魅的氣息存在。他的古典音樂的訓練，使得他非常清楚知道要如何叛逆的背道而

馳，而非無方向的盲目嘗試，只是這些鬼魅在他開拓新方法的當時，也尾隨而來。也因此，巴德‧包威爾的鋼琴不論是急速的狂飆，或是緩緩的抒情曲，在詮釋上，並不像孟克（Thelonious Monk）或是科曼（Ornette Coleman）的抽象，他還是保有一種古典的情緒。

巴德‧包威爾的中年（他不算是有晚年吧），過的是一種奧迪賽式的生活，四處漂泊，還曾經在巴黎待了五年，一九六六年七月三十一日因肺結核去世。這當中，他隱沒療病，現身便是瘋狂的演奏。回想起來，選擇不擅言語的鋼琴作為他熱情的發聲器，他的衝突性格，似乎在一開始就已昭明。

只要他的病不發作，沒有人能彈得比他好

107

生活是一種甜美的風格

　　在雅痞風潮盛行的八〇年代，好像每一個有好品味、懂享樂的傢伙，手上都要有一兩張Michael Franks的唱碟，他纖細獨特的唱腔，帶著文學意味的歌詞，以及爵士調性的旋律，像是吟遊詩人般，輕輕扣住都會人群心繫嚮往的浪漫氣氛。

　　Michael Franks獨樹一格的曲風，正因為他總是不經意的灌輸"What Is Style"，他的詞曲中，總有一種稍稍偏離，又有些個人看法的執拗，但是這都在他的輕鬆語法下，化為支支動聽入耳的歌曲。他喜用南美音樂的節奏，尤其是Bosa Nova的調性，那簡直是他向人推薦「絕高的呼吸方式」，他一方面利用音樂的風味，勾引人們對前往諸如巴西與大溪地等避世的嚮往，一方面他也在歌詞中倡言：「在此地，時間不會因為行走一里路而消逝，而當地的人們凝視著你，微笑

的樣態，用的是他們深信不疑的調調……」。

六○年代前後，拉丁音樂掀過一陣流行風潮，自此之後，不論Samba、Mombo、Bosa Nova等似乎被收納為編曲的主流應用類型，在個性上有些些壓制與僵化，不復色彩與活力。然七○年代Michael Franks的舊調重彈，在在呈現他對此種音樂形式的喜好與執著，當然他仍是慣用自己的舒緩敘述，不疾不徐地漫話出徘徊香蕉樹林下的舒暢感覺，這種牧歌，除了懷舊，也的確是他的堅持，他在獻給Bosa Nova曲風的作曲大師，Antonio Carlos Jobim的歌曲中，暗示「Antonio 他依然歡唱，而我們對彩虹依然期望」。

他的音樂被概括為輕爵士樂，其實他的歌詞又何嘗沒有輕文學的筆觸。

Michael Franks有些神祕，他的歌詞總是有些些的曖昧不明，有著他對事態的觀察，但又刻意淡化，"Lady Wants To Know"中寫到：「父親獨愛John Caltrane，小小孩則選擇Miles Davis，女士想瞭解他們在想些什麼？」。題材從對爵士樂手的偏好角度切入，反射某種家庭成員的關係。但是所指稱的Lady，又在影射誰呢？爵士樂迷會不會猜測著。

由於他愛拐彎抹角，隱喻與比喻成了他的表達風格之一，他寫美國式的雪糕、寫燒茄子的

生活是一種甜美的風格

做法，寫棒球遊戲戲謔下的愛情心態、寫雨林裡的困獸……，歌詞篇幅簡短，言簡意賅，十分雋永有趣，這種寫周邊器物與景致的方式，用文學上的說法，甚至有些新感覺派的影子。

Michael Franks的作品經常被視為情調抒情音樂，這未嘗不可，如果只把它當作燭光晚餐、談情說愛的襯景音樂，未免有些可惜了，時而把他的專輯SLEEPING GYPSY、TIGER IN THE RAIN、SKIN DIVE等抽取出，靜靜聆聽他在唱些什麼，也許能自其中發現一種爽朗的生活態度。

嗓子比擬成樂器，並將此作為一項「標高」。庫特‧艾靈在這方面是有才華的，他將聲音當成樂器，並作即興的表演，毫不遑讓樂團樂手。他曾經表示歌手必須有一種預測和計算的能力，知道同台表演的樂手即將要演奏什麼，因此才能自忖何時該配合、何時可作跳躍式的即興。

到目前為止，庫特‧艾靈出過三張專輯，一九九五年的 CLOSE YOUR EYES、一九九七年的 THE MESSENGER 以及一九九八年年底推出的 THIS TIME'S LOVE。從出道展現音色與技巧，直到在編曲以及唱腔上放入更多的嘗試，作為爵士樂男聲，庫特‧艾靈整體表現越來越大方俐落。《這次真愛了》（THIS TIME'S LOVE）專輯當中的確有幾首歌曲十分耐聽，最突出富變化的是 "Freddie's Yen For Jen"，他唱的又快又準，技巧十足，曲風頗藍調；另外重唱名曲，如原由 Bill Evans（鋼琴手）演奏的 "My Foolish Heart"、Cole Porter寫的 "Every Time We Say Goodbye" 等等都有今昔比較的樂趣。整體說來，《這次真愛了》仍偏Cool爵士樂風，多首曲目僅僅用鋼琴搭配，直接單純，有九〇年代現代感十足的品味。

庫特‧艾靈最為人稱道的地方，也許是他跳脫法蘭克‧辛那屈以及Tony Bennett式的唱腔，《這次真愛了》也沒有見到任何一首歌曲有搖擺樂Swing的影子。只是庫特‧艾靈在曲目選擇

上，仍偏好情歌，仍在技巧上鑽營，這是很可惜的，再怎麼說，爵士樂是從黑人被壓抑的民族情感上發展起來的，那是爵士樂精神的根本。然而從以往到現在，幾乎每個爵士樂手都愛唱情歌，筆者個人質疑，爵士歌曲與歌手的式微不振，與此有否很大的關係？因為情歌唱多了，總會變成靡靡之音，很難傳達血肉。Billie Holiday、Ella Fitzgerald擅場的時代畢竟已經過去，她們也唱情歌，但仍能唱出自己的痛楚與喜悅，那是很多爵士歌手只能望其項背的，現代爵士歌手，若沒有趕緊找到令自己、令聽眾感動的珍貴元素，爵士樂將變得無關痛癢，索然無味。

誰都可以談談邁爾士・戴維士的《泛泛藍調》

誰都可以談談《泛泛藍調》（KIND OF BLUE）！

對於爵士樂迷而言，這張專輯是爵士樂史上重要的里程碑，是小喇叭手邁爾士・戴維士（Miles Davis）穿越咆哮樂派（Be Bop）與酷派爵士（Cool）的兩造極端之後，給予當時（西元一九五八年）爵士樂迷聽覺上的第三種選擇，他們說那是音型爵士（Modal Jazz）的首張唱片。

當共演的薩克斯風手約翰・寇傳（John Coltrane）於一九六〇年跟著出了《我喜愛的事物》（MY FAVORITE THING）之後，音型爵士成為當時的主流派別，並且在未來啟蒙自由爵士（Free Jazz）表演……。

誰都可以談談《泛泛藍調》！對於推理作家筆下的偵探或是兇手而言，《泛泛藍調》是種

情緒的象徵，是氣氛的體現。無數的作家不約而同地描述偵探在目睹兇案的殘暴現場之後，會

獨自聆聽《泛泛藍調》，而偵警人員在搜查兇手住所時，往往能自凌亂的雜物中，發現一張《泛

泛藍調》！不論一流或三流的推理小說家在營造情境的魔力之時，總喜歡提到冷冷的《泛泛藍

調》，這張專輯鮮少成爲破案關鍵，卻是「生活的細節」。有人統計至少有一百本以上的推理小

說曾寫到《泛泛藍調》，讓這張專輯成爲最通俗的暗喻，暗示飄渺虛無的心境。於是，《泛泛藍

調》與冷血硬漢莫名其妙的搭在一起，黑色的邁爾士‧戴維士與白色的亨佛萊‧嘉寶……。

誰都可以談談《泛泛藍調》！對於正在戀愛的人而言，送一張《泛泛藍調》可能會是個

不錯的禮物。《落跑新娘》當中的李察‧吉爾不就送給茱莉亞‧羅勃茲一張專輯嗎？那可以代

表你很有品味。如果對方對這古老的產物露出迷惘的表情，你還可以乘機搬弄一下對音樂涉獵

的深度與廣度。《泛泛藍調》的每首曲目都值得仔細欣賞分析，每個樂手都大有來歷，對方聽

不懂無所謂，《泛泛藍調》本來就迷迷濛濛的；還有人批評邁爾士‧戴維士吹小喇叭會「走漏

風聲」，過不了咆哮樂派綿密的結構與繁複技巧的關卡，只好吹這種稀稀落落、舒舒緩緩的音

樂。總之，重點一定要記住，當你們越聽越入味，越來越「藍色憂鬱」時，別忘了表達自己的

誰都可以談談邁爾士‧戴維士的《泛泛藍調》

115

孤寂，畢竟《泛泛藍調》就是這種調性。沒人在意邁爾士‧戴維士與諸樂手的技巧，重要的是音色能否幫你打動芳心……。

誰都可以談談《泛泛藍調》！對我而言，《泛泛藍調》是邁爾士‧戴維士不斷進行探索嘗試，不論是酷派爵士、音型爵士乃至於之後的搖滾融合爵士，都有他的足跡。《泛泛藍調》縱然是他早期的巔峰代表作，但近年來，我卻束之高閣，覺得典雅穩重的作品，不大適合在動盪的大時代中聆聽。現在，我反倒是反覆播放他的 *STAR PEOPLE*、*DECOY*，甚至更晚期的作品。這些近似亂拼瞎湊卻口味極重的爵士搖滾，即使粗俗卻辛辣無比，換個說法，比較像鋸模特兒戲法般的刺激！

爵士年代在台灣

在台灣，任何爵士樂唱碟的出版，都是浪漫無比的事。爵士樂從發展至今，將近一世紀的歷史，影響力無遠弗屆，但是對台灣而言，過去既沒有所謂的「發燒流行」時期，未來應該也不會有「復古風潮」！爵士樂與台灣擦身而過，並沒有跟生活在台灣的大多數民眾產生休戚相關的情感。在我們的近鄰——日本，史料記載幕府時期，江戶樂師醉心爵士音樂而組團走唱的事蹟，而戰後美軍進佔所帶入的美式文化，更讓爵士音樂與日本人赤裸裸的接觸。談到爵士樂，日本人是熟悉的，至少六〇世代是熟悉的。然而中國人唯一與爵士樂的相逢，似乎只在上海和平飯店的百樂門，那時候的爵士樂，爲了侍奉租借地的洋人大爺，聽起來總有那麼點沒個性的調調。至於在台灣，爵士樂從來沒有熱烈的共鳴與掌聲，這是事實，也令人納悶。

筆者手中有一張薄薄的CD，不但沒有花俏的封面，連透明塑膠殼套都沒有，不過這是一張台灣人自己製作，自己發行的爵士專輯，值得好好聽一聽、細細品味一下。

《JAZZ WALK台灣爵士》，是翁清溪先生帶領一批台灣爵士樂好手組成的大樂團，以Big Band的組成架構演奏台灣民謠的專輯，曲風有Swing、Dixieland等爵士樂的型態。稍稍熟悉爵士樂的聽眾，都知道Swing、Dixieland是爵士樂Big Band慣有演奏的型態。稍稍熟悉爵士行全美。在眾多爵士樂類型與派別當中，Big Band可能是最懷舊同時也最迂腐的了。其爭議點在於Swing或Dixieland的舞曲型式限制了曲目本身的個性與發展，而龐大的人員編制又侷限了個人即興表演的魅力，使得即興爆發的情感力無法表現，所以後來的爵士樂類型會立異標新，以求更勝一籌。但是Big Band所演奏的音樂，就像通俗的情歌，永為人類內心所渴求，那是一種風格，一種情緒，很難被其他樂音取代。美國文豪費滋傑羅筆下描寫的「爵士年代」，筆力所及，經營的便是Big Band音樂環繞下的時代風韻。

翁清溪先生用心良苦，將Big Band與台灣民謠結合，是台灣式的爵士融合（Fusion），頗有強迫爵士與台灣發生關係的意味，台灣人沒有理由說爵士樂干我何事！〈望春風〉、〈月夜

愁〉、〈淡水暮色〉、〈心事誰人知〉、〈思想起〉等歌謠，都是屬於台灣人的集體記憶，套上爵士樂的新衣，目的只是希望讓我們自己的曲調更婀娜多姿。以 Big Band 的方式演奏台灣民謠，在世界音樂史上一點都不重要，也掀不起軒然的話題，我們只要自己關起門來聽，就夠了。翁清溪先生的品味抑制著整張專輯最為人擔心的舞台秀風塵味，反倒呈現細膩清新的音符——Big Band 的編制很大，但老樂手演奏得很輕柔，除了技巧之外還有對曲調深刻的體會，專輯整體感與解說曲目的字裡行間當中，有種不著痕跡的一致。

筆者個人對於 CD 封套內頁那張單色的樂手合照很感興趣，在台灣能堅持玩爵士樂很不簡單，但的確是很浪漫的事，「Jazz Walk」有凡走過必留下痕跡的意涵吧？仔細聆聽，專輯中不時閃現 Glenn Miller、Count Basic、Harry James 等爵士好手，或是鄧雨賢、周添旺、洪一峰等台語歌創作老手的身影呢！

派對的繁雜人聲中聽到史坦‧蓋茲

在電影《冰風暴》當中，無聊宴會場合裡（其實是個換妻派對），背景音樂正播放史坦‧蓋茲（Stan Getz）吹奏的次中音薩克斯風，假使我沒記錯的話，應該是他與〈Charlie Byrd 合奏的 Samba Triste，慵懶輕快的音色，好像鑾符合李安導演所要描寫的七〇年代初期，那是經過長久富庶繁盛的美國，一群安逸又癱瘓的中產階級所能接受的靡靡之音，這種「輕爵士」的調性，即使在九〇年代的酒會派對，依然是營造氣氛的主要音樂類型。

然而史坦‧蓋茲略帶「酷兒」味（Cool）的吹奏風格，到了村上春樹的小說中，卻成了徐徐夏日微風與「懷舊即是永恆」的形而上哲思。在〈一九六三／一九八二年的伊帕內瑪姑娘〉一文，村上讓巴西伊帕內瑪沙灘上的姑娘從唱片當中走下來，與作家對話，村上當初的想像與

寫法，著實讓不少讀者摸不著頭腦吧！其實他所指稱的正是史坦‧蓋茲表演吹奏，於一九六三年錄音的名曲"Girl From Ipanema"（取自GETZ/GILBERTO專輯）。

不同的藝術家對史坦‧蓋茲有著不同的想法與詮釋，我只能說那是史坦‧蓋茲那獨特的風格所導致的。

史坦‧蓋茲的崛起約算是一九四七以後的事了，他在歷練過幾個樂團如Benny Goodman's Big Band等，慢慢揣摩吹奏出一種抒情詩意的音色──旋律性很強，但是流暢而爽朗，他當時的次中音薩克斯風表演，頗似自美國西海岸開展起來，在五〇年代蔚為爵士樂新潮流的「酷派」風格。此派樂風一反東岸的濃烈與激情，強調放鬆與冥思，然而史坦‧蓋茲無法完全屬於「酷派」人馬，因為「酷派」除了西岸人文具有的悠閒特色之外，由於主事人的知識份子氣息，強調音樂的思考性，與史坦‧蓋茲的浪漫有所抵觸，因此當史坦‧蓋茲於六〇年代開始吹奏Bosa Nova曲風的音樂之後，無異與「酷派」之間畫了一條線；更過分的說法，是與爵士樂之間劃清界線。

當初史坦‧蓋茲吹著帶南美拉丁節奏的Bosa Nova音樂，一度被質疑「這是爵士樂嗎？」或者

僅僅只是在酒館表演的沙龍音樂！」然而「即使再好的爵士名曲，都有可能在秀場裡變得不入流，而凡人曲調到了藝術家手中，當可不凡起來。」史坦・蓋茲就有本領證明這說法，〈伊帕內瑪姑娘〉就是他吹奏拉丁節奏的名曲。

我在《冰風暴》派對的繁雜人聲中聽到史坦・蓋茲的薩克斯風，除了有老友相逢之感，又有一層體會是：沒有人能把一項樂器的音色吹得如此活生生而容易辨認，史坦・蓋茲的獨特不光只在吹奏音樂上的變化，而是對於樂器的掌握，他讓樂器聽起來就像是人的嗓子一樣，也因此聽他的音樂像是與人對話，或許這就是村上春樹要和他在文字裡對話的動機。

派對的繁雜人聲中聽到史坦・蓋茲

122

聽演奏是種集團性的思考

一聽說要發行六〇年代的珍貴錄音，可說比起任何明星樂手要出新唱碟更吸引人！尤其有這麼一張爵士樂鋼琴手Dave Brubeck與他的最佳組合四重奏的最後一場現場實況錄音，怎能不好好聆聽、好好玩味一番呢！

《寶藏錄音出土》（BURIED TREASURES），是Dave Brubeck所領導的四重奏於一九六七年在墨西哥市實況錄音的一部分，當時作現場收錄，主要是為了收集Dave Brubeck四重奏與當地的樂手、歌手同台合演的作品，因為當時希望出版一張帶有南美拉丁樂風的專輯（即後來的BRAVO BRUBECK），至於已經錄下卻沒有發行的曲子，經過重新錄製終於「出土」，事隔演奏當時，已經三十多年。

對於爵士樂迷而言，《寶藏錄音出土》之所以珍貴，除了上述原因之外，還因為演奏會結束不久，這個四重奏便解散了，尤其是Dave Brubeck與Alto薩克斯風手Paul Desmond的表演，幾乎成了絕響，往後同台只能算是零零星星。

Dave Brubeck是爵士樂界的重量級人物，他是「酷派」樂風的旗手之一，「酷派」不但反抗Dixieland與Swing的舞曲形式，更和咆哮樂風分庭抗禮。酷派爵士樂手認為爵士樂也可以「冷冷地」演奏，不一定要狂野即興地彈奏得猛快！但台下的聽眾可要仔細地聽，仔細思考，千萬別當作沙龍喝喝酒、打發時間。「酷派」的Gerry Mulligan便曾於演奏"How High The Moon"時，因為台下聽眾講話太大聲而轉頭走人，拒絕演奏。他說：「聽演奏是種集團性的思考，下面嘰嘰喳喳不會打擾別人思考嗎？」

思考，到底要思考什麼？以Dave Brubeck而言，他是個講究對位法的死硬派：他注重結構，認為爵士樂也有一定的規律與軌跡可循。喜歡他的人說他將巴哈「爵士樂化」，討厭他的樂評則說他侮蔑古典樂，而且謟媚白人，將爵士樂「中產階級化」，而不再是黑人民族反抗的聲音！Dave Brubeck從小受古典音樂的訓練，他一直相信爵士樂可以像古典樂一樣，在堅守嚴密的

樂理下進行創作。他的努力，為爵士樂開闢出另一種可能性，這種新意，不是靠「解放」，而是靠「束縛」達成的。

此番專輯中的表演，比起他慣有的風格明亮許多，或許是現場演奏的關係，又或許歷經二十幾年的爵士樂生涯，他嘗試鬆弛一下自我的理念——至少比起他那些被稱之為經典的專輯，沒有那麼工整，卻非常活潑。當然Paul Desmond的Alto薩克斯風吹得圓熟極了，他能吹出介於薩克斯風與黑管間的音色，一直是豐富這四重奏的主因之一。

嚌嚌作「最佳主角」的味道

攤開報紙，經常會看到一些聳動和莫名奇妙的頭條，諸如「某××性愛光碟」、「某某學生為了作研究不惜下海扮酒女」……等議題，這樣的議題上得了頭版，要不是主編大人體察民眾最關心的事已經由政經新聞轉向，要不就是主編大人垂憐一些小道消息躲在報紙內面的陰暗角落裡太久了，想幫它們換個「亮麗」的標題粉墨登場一下，也讓他們嚌嚌作「最佳主角」的味道吧！

這樣的篩選、取決新聞頭條，讓我聯想到Charlie Haden、Ron Carter、Charles Mingus諸公……這些人是何許人？爵士貝斯手是也。

貝斯真的很像角落裡的新聞消息，是爵士樂演奏的影子，如果說鋼琴是音樂演奏中的僕

人，意指要配合主樂器來彈奏的話，那貝斯可能只能扮演主人腳下跑來跑去的狗，配合主樂器的召喚來去。這當然只是一則誇張的說法，不過貝斯本身的音色沈鬱厚實，旋律性不高，的確造成它在樂器配置上，老是淪落於配角的特殊地位，如果聆聽一首曲子，一不留神還真容易將貝斯給遺忘了。可是在爵士樂的大小型樂團裡，沒有一位領導者會遺忘貝斯，一位傑出的貝斯演奏家不但能跟主樂器玩「兩人三腳」，還能在演奏的行進中，加入自己的創意巧思，產生裝飾性的效果。爵士樂的即興與自我本位的特質，讓貝斯也有表達的空間，不過這些體會，都是靠一些傑出的貝斯手詮釋之後，才得到的領悟。

查爾斯・明格斯（Charles Mingus）是爵士貝斯的老牌明星，從他老是要為黑人民權發聲、抨擊種族不平等的強悍性格來看，他怎麼會選擇操作貝斯這樣一種需要去等待與配合的樂器？不過反觀之，就因為叛逆與桀傲不馴的個性，他才不甘讓貝斯被其他樂器壓得死死的，他的貝斯彈奏熱情大方，一反貝斯溫文有理的刻板印象。同時他自己組樂團，自己創作，搜索音樂方向可能性的同時，還要對白人咆吼：「你們根本不懂黑人，更甭提爵士樂」、「我可不是在下層俱樂部或是妓女戶混的，你們（白人）睜大眼睛看著、張大耳朵聽著吧！什麼是爵士樂。」

五〇年代中晚期可能是他最風光的時期，發行像*PITHECARTHROPUS ERECTUS*（一九五六年）、*TIJUANA MOODS*（一九五七年）、*CHARLES MINGUS PRESENTS CHARLES MINGUS*（一九六〇年），都是很棒的作品。只是讀者諸君，如果您從沒聽過明格斯的演奏，到唱片行去找了張CD回來，結果發現貝斯顯少有獨奏，而仍然只是搭配在整組樂音之下，沒有我所形容的那般出神入化的話，千萬不要因此而失望，明格斯的聰明與過人之處，在於他深知貝斯的角色扮演。如果他一味的出風頭，只會造成突兀，並不會讓曲子的表現更爲出色，也因此我聯想到新聞裡聳動的八卦標題，這些突然衝出來的貝斯聲音，只是「咚！咚！咚！」，可一點也不曼妙。

浮光掠影

把爵士樂當耳邊風

平常並不習慣到大型音樂廳欣賞爵士樂。說是一種偏見也好、意識形態也好、或者恐懼也好，總覺得到「高尚」的地方聽爵士樂，既不能菸酒一起來，聽得過癮也不能拍桌子叫好，不能隨之起舞又有所忌憚；種種束手縛足的禁忌，讓我怯步。我固執的認為：聽爵士樂還是在帶點自在色彩的地方才好，有煙硝味道更佳。如同台上表演的人經常自溺於自己的表演；台下觀眾也不必太理會這些爵士樂手在彈些什麼聽不懂或是晦澀的音符，只管用自己的方式去聆聽理解、去享受就好了，這種自由甚至有些過度的互動態度，也許就是爵士精神的一種吧！

不過我還是興致勃勃的跑到國際會議廳去聽美國百克里音樂學院（Berklee College of Music）爵士樂團的表演，此團成員別具一格的特色，是除了表演家的身分之外，還兼具教師身分，平

時任教於美國各音樂學院。這些教師有多麼厲害，我時有耳聞，從一些自美國學習音樂歸來的朋友當中，曾聽他們提及：一位教爵士吉他的老師告訴他們彈音樂要用「心」彈，任何簡單的曲子都會美妙感人，於是老師當場示範，即興獨奏一番，待我這位朋友回家後找出樂譜，親自操作，才發現曲子有多難，根本不是如老師所說那般輕而易舉……。這次來的表演者，大概就都是這種「高人」吧！

樂團的組合總共八人，包括鋼琴、小喇叭、次中音薩克斯風、次高音薩克斯風、吉他、貝斯、爵士鼓、還有主唱；這樣的形態讓他們既可以有最小的Big Band的音色，也可拆成三重奏或是四重奏，更不用說個人的即興表演了。寬容度很大的優點，是讓觀眾欣賞到並非單一的樂器組合，於是當晚見識了Jim Kelly飆吉他、鼓手Ron Savage的即興、兩管薩克斯風與小喇叭的競奏。而其中一段小喇叭與鼓的配合，更引我聯想起Clifford Brown（小喇叭手）與Max Roach（鼓手）的合作——我並非指現場樂手的表演風格與兩位爵士樂巨星相彷，而是由於聆聽現場表演，再次體驗到小喇叭與鼓兩種樂器音色的美妙搭配，因此發思古之幽情，思念起一些經典唱碟的味道了。

散場走出國際會議廳時，仍然還在咀嚼重新被詮釋過的一些老曲子，如〈黑色星期一〉（Stormy Monday）、〈化妝舞會〉（Masquerade）等——原來還可以這樣彈、那樣吹……，唯一的缺憾，卻仍是眷戀無法在欣賞時把玩一罐啤酒或是刁根紙煙，更無法在精彩處與友人交換點意見，哪怕只是一個眼神。其實我最中意的爵士表演場所，還不是酒吧或俱樂部！仰望晚天的星斗，真希望台灣的爵士表演有一天也推廣到經常做露天表演，隨時想聽的人都可以臨時席地而坐或躺，散漫的做自己的事，就把爵士樂當耳邊風，這樣才真正舒爽呢！

爵士樂是屬於黑人的?!

入秋之後，想聽點爵士樂，腦中就閃過賽羅尼斯・孟克（Thelonious Monk）這位鋼琴樂手的作品了。聽孟克的音樂，其實跟季節並沒有特別的關係，隨時想聽的時候就可以聽。孟克就像武俠世界裡的「西毒」歐陽鋒吧！練就一身的怪武藝，無論在什麼場合，都非常的「厲害」，但也都與其他人格格不入。這些人包括與他同時期的樂手、樂評家還有廣大的聽眾。

在孟克去世（一九八二年二月）後，一般大眾回聽孟克的作品，接受度應該相對的提升，這也跟以往反應的差別，除了對其音樂性的領悟與理解之外，更多的是對聆聽音樂可能性的廣度的擴展。簡單的說，聽眾會抱持著「我可能聽不懂你的音樂，但是我尊重你的表現，偶爾，我也會聽聽。」這跟過往某些時代裡，在某種規制的心態底下聆聽的態度，是迥然不同。孟克作

為藝術家，前衛手法只是一種包裝——那是會被追趕超前的，但是他永不妥協的戰鬥意志，在任何時代聽他的作品，都能感染那份力量，雖然，可能還是無法說明他到底在彈什麼……！

孟克在爵士樂上的表現，其實一直都在體現爵士樂裡的黑人精神。「爵士樂是屬於黑人的」，當年當艾靈頓公爵（Duke Ellington）語重心長的說出此話時，影響了絕大多數黑人樂手的表演與曲風；為了區別白人誤導爵士樂成為一種取悅大眾的通俗舞曲，黑人樂發展出屬於自己的表演場所與風格，這其實象徵的是一種被壓抑民族心靈的對抗。「咆哮」樂風一時引領風騷，但也許是過多的天才投入所致，咆哮樂除了在作品上的推陳出新之外，似乎也成為一種身分的識別，標示著「正統、黑色、爵士樂」，這對於藝術的發展其實是一種限制。於是孟克姍姍來遲，他的音樂語法有一些莫名奇怪的停頓、走調、錯彈，讓當時（四、五○年代）的人感到迷惑，於是遭致標新立異的譏諷。

其實孟克很早就注意到所謂音樂的本質性，按照他自己的說法，那是「跟全宇宙有關的事」，這讓他不拘泥於和聲、旋律、一小節的音形的組合等等。而就爵士樂歷史的角度，他打破一統性，提示奮鬥中的黑人樂手：咆哮樂也許不錯，但絕對不是唯一，而民族要抗爭的，不是

自白人中區別出來，而是作為黑人，本身就是世界人之一。他的音樂藝術觀宏遠，作為一位爵士樂手，以往沒有被規約為咆哮樂派，往後也沒與酷派或是自由爵士等流派結合，他彈他的怪音樂，偶爾會冷笑。

秋天聽賽羅尼斯・孟克，一點道理也沒有，只是想讓自己的耳朵怪怪的。他的一些同名專輯都很棒，或許在他的專輯裡，可以先找出〈午夜旋律〉(Round Midnight) 一曲，暖和暖和自己的聽覺，那像是威士忌一樣的刺辣辛口，卻又相當持穩溫熱。

経是柏克萊音樂學院的講師了。除去他經常跳出樂團與其他樂手合作的專輯之外，他組成的「曼西尼樂團」（Pat Metheny Group）已經成軍二十年，出了八張專輯，這個被簡稱為PMG的團體，可說是七〇年代以後，爵士樂流派的旗手之一。說到流派，PMG曾被歸類於融合爵士（Fusion），也有人說近似於新世紀音樂（New Age Music），其實這都說中PMG的樂風之一。派特‧曼西尼與他的老搭檔，PMG中的鍵盤手萊恩‧梅斯（Lyle Mays）非常喜歡採用電子樂器，不論是吉他或是鍵盤的音色都非常繁複，尤其有著「金屬味」！這非常接近融合爵士的特質；而派特‧曼西尼彈奏吉他的另一個特色，便是多變而輕柔，他的「輕柔」，也許觸發人連想起新世紀的那種輕巧與印象派的樂風，只是派特‧曼西尼的指法與新世紀音樂的簡單走向，實在大不相同。

欣賞PMG的專輯，其實頗有「聽『公路電影』」的味道。派特‧曼西尼與他的團員從一出專輯便開始流浪——AS FALL WICHITA, SO FALLS WICHITA FALLS、TURN LEFT、STILL LIFE TALKING、WE LIVE HERE等，專輯名稱暗示遊牧般的寄居與遷移，說明派特‧曼西尼寄望與各色音樂類型結合的企圖，因此雖說是流浪，其實是音樂的交流，是一種想像的層面。

而在另一張專輯《架空的一日》(IMAGINARY DAY) 當中，他虛擬一個文本，陳述一位列車員，當工作於橫貫美國東西部的鐵路之上時，對景物的感觸、老友的追思、以及現實與夢境交錯……；更有意思的是，整張專輯裡的文字（包括封面、封裡和封底），全都是用圖像來代表英文字母，解讀時，必先瞭解二十六個圖像相對的英文字母，才能逐字拆解意思。這可當作欣賞專輯的另一重趣味，但是否暗示PMG想要詮釋音樂作為媒介，與其他符號之間的關係呢？

在派特‧曼西尼的音樂概念裡，他企圖要融合的，似乎已經不單限於純音樂性的東西了，只能說，他站在以音樂為基底的塔台，如同雷達般全方位向萬物掃描，凡有所反應的，就是他要的音色吧！

男聲、女聲配

　　台灣流行歌壇頗流行多部和聲的歌唱團體，像是「咻比都華」、「蟑螂」等，促使我憶起「失散」多年的老朋友——「曼哈頓轉運站合唱團」（The Manhattan Transfer），想想實在是好久沒有聽他們的歌了，於是趁著過年（也想聽點熱鬧活潑的音樂），到音樂販售店去翻找。雖然他們的唱碟被擺在爵士部門裡，一眼就可以看到，但是當我發現時，突然感性地有種寂寞的感覺，總覺得「曼哈頓轉運站合唱團」雖然當紅於七〇年代末至八〇年代初，但似乎比五、六〇年代以及以前的爵士樂距離我們更要遙遠。

　　這可能是因為整體爵士樂潮流，持續發展到七〇年代之後，已經是強弩之弓；就如同很多樂評家的看法，經過六〇年代的「壯盛期」，爵士樂漸漸遇到瓶頸，現在要談經典爵士樂手或是

代表性的曲目，總是從六〇年代以前的逐次列舉到七〇年代以後。可是就因為如此，七〇年以後的爵士樂手秉持繼續探索實驗之外，另一方面就是尋求「融合」，在形式上、調性上或是演奏表演的詮釋方式，均嘗試與他種音樂搭配，頗有改良品種的味道。整個七〇年代以後的爵士樂風，可以說是充斥這種「接枝」的產品；而很多其他領域的音樂團體也逐漸將爵士樂納入自己的曲風，以至於誰影響誰都變得不再那麼重要。搖滾團體「芝加哥」合唱團是其中一例；「曼哈頓轉運站合唱團」也是。

「曼哈頓轉運站合唱團」成員總共四人，兩男兩女。一九七五年甫推出的同名專輯就讓他們嘗到了成功的滋味，他們多部混音的唱法，在當時的流行樂壇確屬獨步，而且專輯中大部分採用爵士曲目或是樂風，明確地形塑了他們的風格。樂壇鮮少有結合多部合音與爵士樂的團體。

熟悉爵士樂的人都知道，歌手（Vocal）雖然很精彩，但並不算是爵士樂發展史上很大的一個環節，很多天才寧願將精力放在樂器的演奏上，而歌手的部分就成了精緻甜美的「開胃菜或是甜點」；出色的歌手也以獨唱居多，二重唱幾乎沒聽過！而「曼哈頓轉運站合唱團」卻大膽的採用四種聲音的混唱，難怪讓當時的聽眾耳目一新，擊掌叫好。

【曼哈頓轉運站合唱團】確立表演的組合形式之後，便一路嘗試各種爵士樂歌曲，從搖擺樂到拉丁美洲音樂，十分豐富。團員對於自己的音色有相當的自信與功力，在流行樂的領域，雖然不見得每張專輯都能得到商業上的成功，但精彩曲目屢出，像"Boy From New York City"、"Java"、"Bird Land"等，聲音的巧妙搭配，唱出都會的活氣。

【曼哈頓轉運站合唱團】，被我拿出來作推薦，算是LKK級的了，但是仍可以跟當下國內外的混音團體一較高下而不見氣喘，他們歌唱的技巧與創意，如今聽起來，其實，還頗另類的呢！

男聲、女聲配

浮光樂影

about Round Midnight

Dexter Gordon是個可以拿來「看」，又可以拿來「聽」的爵士樂手。他不但擅長次中音薩克斯風，自從四〇年代起，已被喻為吹奏Be Bop爵士樂風的旗手之一；到了晚年又參加電影演出，一部Round Midnight，提名一九八七年奧斯卡最佳男主角，成了跨爵士樂壇與影壇間的一時話題。他成名得很早，也惹出很多事端，但都不足以掩埋他的才華，他一直活在自己的傳奇裡。

Dexter Gordon也許是少數幾個會在舞台上表演內心戲的人，他吹奏的神情很冷靜，近乎冷漠，以當年Be Bop那種快速熱烈的曲風表現，大師級如Charlie Parker，Dizzy Gillespie等人，演奏時莫不如動作片英雄一般汗水涔涔；可是Dexter Gordon的表情卻是相對的沈默，有老式人物

的世故。在吹奏的樂音表現方面，Dexter Gordon可就非常凌厲，他在二十出頭的年歲，趕搭上

Be Bop咆哮樂的爵士變革風潮，曾參與Charlie Parker的樂團演出，可是他同時吸收Lester

Young、Coleman Hawkins的抒情風格，營造他不疾不徐而又曲意多樣的獨特風格。他吹奏次中

音薩克斯風的音符，個個清晰可見，沒有太多的即興滑音與突兀轉調，卻不可思議的將樂器的

特性掌握得非常好，絕對像是濃烈直接的陳年威士忌，而非善變輕巧的雞尾酒。

他的腳步並沒有停止在天賦才氣的藩籬裡，也沒有被時代的潮流淹沒，他在影響年輕後輩

John Coltrane、Sonny Rollins的同時，也不斷地向後浪學習，當這些年輕樂手後來開拓出音型爵

士、自由爵士的變新領域的同時，Dexter Gordon也探索前進而且保留著老味兒！在一九六三年

Blue Note錄音發行的《OUR MAN IN PARIS》當中，他演奏Dizzy Gillespie最有名的"A Night In

Tunisia"，又演奏John Coltrane詮釋出色的"Like Someone In Love"，兩個爵士樂史上，不同派別

代言人的作品到了Dexter Gordon的手中，都成了獨特的Dexter Gordon Style！

《Round Midnight》是一部描述爵士樂手浮沈的電影，虛構的故事中影射相當多的爵士樂手，導

演Bertrand Tavernier表示，他中意的主角不能只是會揣摩角色，還要是舉手投足都充滿音感，生

活在爵士樂世界裡的人——所以他找上Dexter Gordon。在片中，Gordon演別人也演自己——一個藥物與酒精的中毒者，放逐自己於異地巴黎，只有在演奏爵士樂時，才顯得正常，甚至可說過人。

此時的Dexter Gordon，已經是六十三歲的高齡，似乎無須再透過音樂、電影等藝術形式來展現人生，他已經是某種Life Style了。

about Round Midnight

143

獻給上帝的小小禮物

次中音薩克斯風手約翰・寇傳（John Coltrane）的名作《至高無上的愛》（A LOVE SUPREME），是一九六四年十二月錄製的專輯。當時約翰・寇傳在唱片封套內頁屬意是要「獻給上帝的小小禮物」；作為一個樂迷，在初聽之時實在為約翰・寇傳所積極傳達的宗教性感到迷惑。就在上帝「被暫時」宣布不來地球、令人有點失望之餘，於是在細雨凌亂的四月初春，我又將這張唱片取出，重溫餘韻。

由於以往將約翰・寇傳的歷年專輯一路聽來，心中對於他追求音樂的表現總有個譜，然後聽說《至高無上的愛》是張經典（專家書都是這麼寫的），於是興致勃勃地去買來一聽，卻叫我聽得「霧煞煞」！音樂原本便是很抽象的，像約翰・寇傳這種熱中精進的演奏好手，在每張新

出爐的作品中，加入新的手法或是元素則可以預期，然而《至高無上的愛》不論在吹奏的技巧或是曲性的變化上，卻不是流露出實驗創新的野心，而是一種異樣的精神狀態，說得白一點，約翰·寇傳在吹奏此張專輯時，像是被什麼「打」到一樣！

這便是我當初聽的感覺。

然而多年下來，聽了無數次、無數張約翰·寇傳的表演，發現「靈性」（spiritual）已如同約翰·寇傳音樂的影子，是他風格的一部分，也就見怪不怪了。我慢慢可以認同《至高無上的愛》像是他音樂創作生涯中重要的轉捩點，在錄製此張專輯的同時，他像是得到高人的啟示，功力上大有躍進。而《至高無上的愛》對上帝的抬捧，也讓我思考宗教對他的影響──從沒有爵士樂手如此著迷於宗教的領域。

關於約翰·寇傳高超的演奏技巧，我曾經讀過最誇張的讚譽，是將其與日本忍術相比擬，說是有種忍術能將時間變緩，以看清楚落葉飄零的樣貌（平岡正明的《爵士主義》）！哇，除了讚嘆作者想像力之奇，當可揣摩樂迷對約翰·寇傳表演的推崇；然而，我也從他的相關傳記中得知，相對於其他眾多的天才型樂手，他的成就是努力換取得來的，據說他無時無刻不在練

習、模擬，就像個只要找到小小空間，便時時作揮棒動作的打擊好手一般……。

約翰・寇傳曾在遇到瓶頸時求助於藥物與酒精，在經歷過此階段之後，則轉向超能力與神祕主義的探索，這也許可以說明他對宗教的寄託與膜拜。

再聽《至高無上的愛》，發現約翰・寇傳滿溢地傳達出自己的卑微與謙恭，而非僅僅止於音樂性的才具，他企圖表現的雖以上帝之名，卻不是在為宗教背書，更不是譁眾取寵，他的信仰幽微於晦澀抽象的音樂當中，這種境界，應當不是戴著斗笠靜坐等待就能參悟得出來，我邊聽邊這麼想著……。

4 情境物語

西班牙素描

陽光傾斜射入，緩緩在女體身上游動，充當模特兒的少女，肌膚白皙柔滑，恍如蛻變的昆蟲的光亮，畫家一筆一筆勾勒赤裸的稜線，畫布上是炭筆粗糙複雜架構起的線條，對於一種執著的美學的選擇，畫家的作品，可以充分用視覺覽讀。畫家不讓自己的臨摹成為一種文學語言，成為可以解讀成豐富的故事性的畫面構成，而寧願隱瞞更深層的圖面的意義，只是暴露實體的線與線的交織。由於他的努力與堅持，美感剎那間，在光影間乍現釋放。

畫家放下耽溺創作時的抽象思維，一節十五分鐘的速寫告一段落，他收尾筆，示意少女休息。

初夏滯悶，畫家遞與冰茶，少女披上外衣雙手捧接、品茗。

畫家以當下室內播放的音樂爲話題，與少女攀談——

《西班牙素描》當中的 "SAETA"。他先是問少女樂風有否神氣，少女矇矓的點頭；那

"SOLEA" 又是什麼樣的情境呢？畫家又進一步在下個曲目演出時詢問。當少女表說小喇叭吹奏

得很神祕古怪時，畫家笑了，他忍不住地賣弄對吹奏者 Miles Davis 的理解，激發起熱情的談

論。

之後，畫家又畫了五、六張不同姿勢的少女的軀體，是練習也是創作，直到午後的光影淡

沒凋零，畫事結束少女才離去。

畫家回溯與少女的談話：雜談晚年的 Miles Davis！

身心都殘破的蟄居老人 Miles Davis，由於長年貪歡於麻藥，在最後的銷蝕歲月裡，把空虛

都交付給 B 級電影錄影帶……！

畫家對此話題興致高昂。

前來採訪 Miles Davis 的女記者記錄著，不解老人爲何在受訪過程中，一再邀她共賞影帶，

造作的恐怖驚悚劇情安排，這是什麼樣的趣味。

西班牙素描

149

Miles Davis不回應，關掉錄影機之後搖搖頭對記者表示，無法再吹奏小喇叭了，可是依然

可以示範。老人倏忽貼近記者，用自己的嘴唇觸碰她的，舌頭柔軟的推送，在吹吸之間技巧轉

換，堅實的吹奏訓練所鍛鍊出強硬的口器，引導記者去領略……。

Miles Davis老人的用意為何？……

少女專注聆聽的神情凝固在畫家的沈默當中。為何要傳述如此關於音樂家的段落？畫家不

願看待自己的質疑。就在片刻之前，畫家與少女面對面的坐著，在綠葉植物肢展滿佈的畫室

裡，畫家對著少女說話、繪畫她。

如同Miles Davis以弱音器促擠小喇叭，壓迫銅管音色起起伏伏滑掠過乾燥的荒原一般，畫

家留置依傍於畫架與地板上的，是大大小小畫頁號數不同的少女裸姿，沒有重複的影像。

爵士擺渡

先生，您好，就讓我來為您服務吧！您前去的目的地我已知曉，為了避免不必要的阻塞狀況，對於路途行程，我盤算於心；道途漫長，請歇息歇息個把分鐘啊！

先生的姿態所表現的期盼，恰恰與顏面的表情逆反呢；雙掌緊緊夾在雙腿之間，微微屈彎的身軀牽引著上仰的頭頸，神似等待影片上映的孩童（請容許我自照後鏡眺瞄您的輕薄行徑！）；而您的臉孔嚴肅，時而抽動，緊繃如晾在勁風中蒼白的衣物，不禁動搖我現下選播的音樂動機，我猶疑了您會喜歡Bud Powell在Blue Note所灌的錄音嗎？其實原本該是營造輕鬆愉快的時光裡，我用自己的幻想，擅自安排組合行進的氣氛：Sidney Bechet搖搖擺擺的銅管樂器，Art Blakey提神的鼓點敘事，Eric Dolphy低沈的神祕豎笛，咬雪茄的Count Basic……如您有

所嫌棄，大可示意我抽取變換。

似乎您沒有把音樂聽入耳去，您閉著耳？似乎您也閉著眼並不關心窗外景色的變動；大片棉田黝黝陰影的游移是勞動的苦力，也是唯一可被目睹的黑色音符緣起，一旁農舍聚集拼湊的市街，各種叫販的嘶吼與車馬的轆路聲正在啓蒙尚未矯情的節奏，最常被喚作的人物是「Chalies」，到處都有Chalies，「Chalies!Chalies!」渾濁喊叫模糊入空氣裡誤成了「Jazz」；法國殖民軍跨過河流而來，走在最前哨的是穿著神采制服的友善軍樂隊，吹奏小號、伸縮喇叭、單簧管、薩克斯風、軍鼓等神奇的器物，當地居民知道，這不是武器，是可以被模仿製造玩耍的……。這些發生在可以錄音化之前的景緻，當然也無從再現，先生您瞧一眼吧！

您的額頭，側臉貼靠窗玻璃卻無意去發現，您似憂傷的沈睡，我看得懂，卻無法理解您的夢境，如果您是眞正的疲倦，是無須再藉由睡眠來回復了！

戰禍蔓延，知識的被壓制，迫使聰明的您，不得不在巨大的時代森林中穿梭，您對藝術的愛好傾力專注於凝練純粹的古典音樂，這也是唯一的選擇，不爲任何寡陋政權所限制禁忌，然而，您可知道，當您二十來歲時，所謂的現代爵士樂正蹦蹦跳跳與您的年紀相仿的活力，也許這樣

的樂曲您理解成輕佻的狐步舞曲，或是情色秀場陪襯，也許一度它曾經為了生存而粉飾成取悅白人俗眾的靡靡之音⋯然而 Charlie Parker 時常來敲門「叩叩叩」，Monk 只會坐在鋼琴那頭兒凝視著你，John Coltrane 提著沒有活塞高音薩克斯風出現又消失⋯您總是無機會理解它。

先生，要穿入隧道了，這可能是您所會經歷最後一次黑暗。您苦難的一生早已經結束，慈悲的造物者交代在引渡的過程中，展現與您錯失的美好。爵士樂曾經那麼精采輝煌，卻與您無緣⋯⋯。您死了，所以請睜開眼睛，用耳傾聽吧！

是的，好好享用吧，好誠如我所言，睡眠對你已經毫不重要了。

聆聽Keith Jarrett的夏夜鋼琴演奏會

很久之前曾經邀同女子前往聆聽Keith Jarrett的夏夜鋼琴演奏會，地點就在大川河隄旁的草坪。

工作人員還在搭架舞台的同時，我就已經到達現場了，在黃昏如鵝毛般蛋黃光色裡，我站在高角度地點，眺望人們活動著，一方面也在尋找前來的女孩。

大河湧動的波光反射周遭的景物，若隱若現，鑽竄中的人影，在明暗之間閃躲，好似一種遊戲。然而我依然能夠辨明這是溜狗的老妹，那是牽扯紙鳶飛行的父子，這是蹣跚習步的孩童，那是鍛鍊體能的棒球隊。啊！這是我邀約的女子！我將視角緊緊鎖定，那遠遠前來上身披掛著紅色棒球外套的身姿……。

縱使已經是夏天了，夜晚的溫度仍然驟轉急降。在電話中，我曾經小心翼翼提醒女子，這

不是一場搖滾盛會，與會之後，也不會因為擺動軀體與放情嘶吼而汗水涔涔。我說，Keith

Jarrett的演奏風格曾經被形容是「秋天裡吃冰淇淋」，所以妳最好能攜帶外衣！

嗨！我向她打招呼，一手伸入褲口袋裡掏出入場票在兩人之間晃動，愚蠢的證明好似妳今

天不會白來。

天色逐漸黯淡，在四周黑暗裡，已經完整的舞台反而不見清晰完整，我們尋找適切的位子

——實際上也不過就是席地而坐，初夏夜晚的風襲襲拂面，音樂晚會尚未開始，我卻已經有一

種平凡人的幸福感覺了。

對於Keith Jarrett將表演的曲目，我雖然熟悉，但是今晚將會因為她在身旁而有所不同，我

深切的相信。

Keith Jarrett非常古典，他大搖大擺步入會場彷彿莫札特，他觸發琴音冷漠孤高如顧爾德，

他熟悉琴鍵無異李斯特，一陣嘗試音符之後，他溫柔的出發，鋼琴哼鳴如同巴哈的和諧。

女子有被吸引嗎？我偷偷瞄睨她的臉龐，對於她的專注輕輕嘆息。

Keith Jarrett從獨奏開始，便忙碌的佈置起來，他像一個瘋狂的怪人，在四周架設起無形的大大小小不同樣式的鏡子——每面鏡子都能反照自己，他的左右手不和諧的彈奏，每敲彈一個琴鍵，音符就幻化一面菱鏡，鏡中有各式各樣的他，而越來越多的他，卻如蟲繭將他包圍，我聆聽他的演奏，有時覺得他如小丑般的聰穎惹笑，有時又覺得他把弄胡迪尼的把戲，製造無法脫逃的緊張感。

他獨奏，卻彈得比一個樂團的音色豐富。

當晚被突來的滂沱大雨阻斷，泥濘倉皇中，我自告英勇護送女子回家，由於倉促，沒有預設下一次的約定。

不久，女子捎來一封信，信中寫到：「我喜歡Keith Jarrett遊走爵士樂的音色之間，他的冥思靈巧的引領聽眾，悠遊其中，尤其是有著古典樂派的興味。他作為藝術家耽溺於曖昧之美，就像染色匠對顏色的追求實驗，總是在原色之外，期盼一種朦朧明滅；然而作為一個情人的選擇，我卻介意於你無法明確的態度與隱諱的言語，那使你顯得軟弱，而我，是無法喜歡與接受舉棋不定的人……抱歉。」

後來我雖然會再聽聽Keith Jarrett的唱碟，但屈指一數，畢竟不會再占用太多的時間了。

現場的女士

　　月色昏茫如三〇年代的某個夜晚，喧噪的樂器音色起落於遙遠的彼方。周遭三兩人員擦肩趕過他，倉皇的身影在濃密的樹蔭下，恍如蟒蛇的蠕動。他緩緩步行沿階而上，讓現場人員有充分的時間採集證據資料，趨前目視可及座落的屋舍裡，有著一具女性屍體正等待著他，根據以往的經驗，這永遠是唯一不會埋怨他遲到的人。

　　死者顯然遭人謀殺，法醫嫻熟的手勢翻撥傷口倒像蛆蟲的巡禮。他對法醫點頭示意之後，轉而注視死者手掌朝地面蓋著的一張CD片，他像置放古老唱針的力道般輕輕移動死者的手臂，然後讀取音樂CD上的文字資料──《奇異的果實》（STRANGE FRUIT），歌者是比麗·哈樂蒂（Billie Holiday）。

　　「可憐的女人！」他喃喃自道；指的卻是哈樂蒂女士。

如果選擇相信來自死者提供的樂符訊息，將令他非常迷惘。自己彷彿被安排在情節裡的人

物，循道而行的是一條類似發想的曲折小徑。

哈樂蒂女士西元一九五九年仲夏去世三週前拍攝的黑白照片他曾經目賭——以一個爵士樂

迷的身分，而非檢察官；女士穿著黑色毛衣，下身是黑白交錯的格子裙，她在麥克風前微微垂

首，右手拿著玻璃酒杯，擱有威士忌與冰塊，她站在錄音室裡，卻似月光披照的奇幻，最後一

次的錄音，唇齒之間只有瘖啞的悲涼。最末的姿影，淒楚黯淡。

被害者生前在小酒館駐唱流連，指掌之間的哈樂蒂女士的專輯是身世的暗示，唱腔的伏

筆，或僅是數字的推理……。

女士唱暴風雨天氣，女士唱靈與肉，女士唱奇異的果實。女士微微嗡鳴的吟唱，生前即有

死後的音色。

檢察官回想薩克斯風樂師李司特（Lester Young）膩稱她「Lady Day」；女士的聲音實在媚

情撩撥，俗艷如凡塵任何一個賣唱女子的體質，無須配置樂器的矯情奏彈，直接便是被生涯折

磨了的原音。他推測死者或許仿效女士以軀體去迎接麻藥、酒精與男人的方式，以為可以獲得

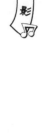

淬練技巧，表達對生命詮釋的魔力……顯然現下的屍體，判斷力與歌喉同樣沒有天份。女士獨特的嗓音，經歷非常複雜的過程，才緩緩蝕銷殆盡，他幾乎不聽女士晚年的錄音，歌裡敘述的故事，摻雜真假情感的曖昧，任憑她悲涼的身世一再被渲染。

音樂靈巧如風，吹掉過類似事情真相的痕跡，然而僅僅只是萌發了檢察官對案件的想法而已。還須依憑的是，生化檢驗的科學方法，才能提供他完成一個有說服力的破案報告……

My Funny Valentine

朋友是個有點奇怪的人，或者說是個神奇的人。每當我無法克制自己某種思念情緒的漫延時，去找他，與他喝咖啡、談談話……，他有著可以治療痛苦的方法。

我們總是在戶外庭園裡，品嚐他親手調製的飲料，在昏暗的夜色底下，根本無法知曉飲料的種類，或者是說，在玫瑰色的夜霧中，任何東西都渲染上淡淡的色彩。他那無法分辨的臉，總是在木桌子的彼端稍稍的揚起，說：「喝吧，就當作是咖啡。」我嚐了一口飲料，的確是苦澀得很。

這一天如同往昔一樣，我來找他，他知道我所求為何，我沈默的望著他，望著斜斜月光將他的身影推送到一旁那面斑駁的水泥牆上。那牆面映照的景緻輪廓，比起目之所及的任何現實

的景觀都要清楚：兩個對坐的人影、桌上擺置的容器、插在瓶子裡的花、周遭低垂枝葉的樹⋯

⋯，所有的影子都在牆面之上。他輕輕的召喚音樂，而每次前來找尋我們的，都是相同的曲調

"My Funny Valentine"。

牆上有一條龜裂的隙縫如籬，隨音樂蠕動起身，扭曲的線條圈繞變成舞者的形體，做出甦

醒的動作，我十分熟悉那嬌小的軀體，她緩緩跨出第一步，小腿的肌肉依舊有著苦練舞蹈的結

實；她躍入我與朋友兩人的影子中間，一次又一次的迴旋，她終於停止，面向著我的影子欠

身。

「好久不見，你好嗎？」

「妳知道我就是前來看妳的⋯⋯」

「謝謝，到音樂停止為止，我想要好好伸展一下。」

當音樂暗示著結束之前，她恣性隨意；當音樂消失，她選擇一種獨特的姿勢，靜滯在牆

面。事實上，那依然是龜裂的線條，她早已離去。

我不忍的回望朋友，朋友的眼睛波光飄盪，彷如奪走她生命的深藍海水！朋友說：「記憶

讓你痛苦嗎？桌上有一把匕首和一杯咖啡，你可以選擇用匕首終了自己，或是喝了這杯咖啡，下次再來。」

一把匕首和一杯咖啡。

我伸手取了咖啡，飲盡離去。這時陣陣刮起的風，將牆面上所有的東西抹去，包括朋友的、還有我的影子。

港都的 Charlie Parker

船靠近美國東海岸航行的日子，接收從波士頓、紐約、巴爾的摩、費城等城市的電台發射的午夜爵士樂節目，總會有追念Charlie Parker吹奏的音樂，水手不輪值班的夜裡，他躺靠在床上，耳朵塞著耳機球，時在寒冬，時而夏秋之交，可以聽到Parker活氣沸騰的次中音薩克斯風演奏，已經不像少年時代刻意的尋覓，水手與Charlie Parker海上的相逢，倒沒有重溫舊情的特別喜悅，只是水手一次又一次的領略Parker在吹奏技法上的用意。船身雖然龐大，在海潮浪濤的影響下，仍會有著無法預期的傾移晃動，Parker不合拍的獨奏，恰與這不協調起伏之間的契合，對應打著Be Bop的進行曲。

水手的收音機裡，Charlie Parker的黑色鬼魂，玩耍著樂器，聲音嘲弄與悲鳴雜揉，在藍色

海面的夜晚，被空虛吸走了一切。

水手生長的海港經常會有國外的奇怪東西流通，水手學習吹口琴的少年時期，他聽到美國佬遺留下 Charlie Parker 的唱片。爵士樂在港都並不稀奇。在小酒吧滿佈座落的特定街巷裡，吹颳起不同方向的風，會把樂音東飄西送，他騎著腳踏車一趟又一趟的歲月裡，經過街道，那奇怪的切分章節與和絃落拍的古怪吹奏自屋內透散出，都阻礙他用口型練習樂器時無法順暢，與他後來瞭解的廣度和絃相較，當時酒館裡也不過只是 Charlie Parker、Dizzy Gillespie、Bud Powell 的少數唱片的重複播放，這些幾乎被漠視的聲音，跟色情戲院裡墊檔的歐洲藝術片同樣，討好不了客眾。

水手少年時，總是在醫生家度過，母親在醫生家幫傭，節慶時忙碌，牽著少年水手一併過去，水手睜著烏溜眼球踏入醫生家，從不畏生，很快與醫生家族的年輕成員聚在一堆，有時他也會吹起口琴，當醫生的姪孫輩，傳述北方大都市的光怪陸離，而他一無所知的時候……他模仿 Parker 的詭異與上下氣不分，神鬼捉弄的吹奏風格，折騰友人的迷思，他企圖扳回一城，他說這是 Charlie "Bird" Parker's style！

其實那套神韻，只是搖擺樂悅眾的表演方式。Parker的聰明即興，移位節奏與擺弄旋律的高明把戲，水手當然沒有學會，他長大後只是走船罷了。

船艙靜悄悄，水手的正上方，獨留一盞微暈的燈。耳機裡不一定是Charlie Parker，多年來水手認為，對他而言，爵士樂不會衍生出種族歧視、宗教狂熱、麻藥情結等世代之間的議題。他工作之餘聽音樂，只是因為在海上漂流。

至今，我們都不知道這莫名其妙的轉變是如何發生的，一個無名水手與Charlie Parker與爵士樂之間的關係，本來就無法著墨過多。

他只覺索然無味

她的唇靠上他的耳，向他輕輕描繪小島上的景緻，四周被淺灘的沙岸圍繞的小島，外圍當然是柔柔淺藍的海，島的中央，是參天茂密的熱帶叢林，她沿著小徑迤行，驚覺，島上並非只有原始的音籟，她聽到Louis Armstrong的歌聲，她說"What a wonderful world!"

那是她昨晚的夢境。

他撇動一下嘴唇，也不在意她有否看到。客廳漆黑，只有電視螢幕閃動著像是有瑕疵的光反應在兩人的臉上，與相擁在沙發上的身軀。

對她的描述，他只覺索然無味；其實包括整個夢的細節，甚至阿姆斯壯先生沙啞音色的出現，只讓他覺得幻滅，關於她的夢，只不過是日常的視覺與聽覺記憶裡，繁多廣告所矯情佈局

他只覺索然無味

166

的殘影，他苦笑What a wonderful world？而Louis Armstrong竟成了這樣世界情境的代言人之

一，簡直是小丑！他隱忍不發聲。

他多麼希望Louis Armstrong先生是在另一個夢境出現。他沈沈睡去，最後一絲意識，是要離開她而去的決定——他反反覆覆已久的念頭。接著他開始做夢。

西元一九二二年七月二十八日，夜晚十一時左右，從南方來的火車到達芝加哥車站，他覺得興奮，因為他伴隨年僅二十二歲的Louis Armstrong從紐奧良前來，沿路，是生氣勃勃的節奏與樂音，Louis Armstrong在火車往芝加哥不斷馳行的過程，不斷揣摩過眼的景物與入耳的聲音，手指按在無形喇叭的按鍵位置，小號特有的嘴型不斷換氣鼓動，即興與變動，無聲的演出；四下是火車轟鳴的巨響，他與阿姆斯壯先生在車內搖搖晃晃……。

沒有人來迎接他們，邀請阿姆斯壯先生前來的樂團指揮Joe "King" Oliver無法前來，誰也沒來迎接他們。七月的芝加哥熱風襲人，車站的簷廊下，有一股腥味。四下進出的灰衣戴帽人，都像是「歹徒」。「匪區」芝加哥——幾乎是罪犯最密集盤據的地方，既然是連賣酒都違法的年代，有誰能免其違法之嫌，即使良民久居芝城，也都沾染一副江湖氣習，他感覺興奮，伴隨吹

他只覺索然無味

167

口哨的 Louis Armstrong，前往林肯花園俱樂部。

他繼續作著夢……。

多數人聞風湧進芝加哥黑人區，傾聽演奏，這些人當中，有各色人種與階層，但是他在俱樂部現場，仍然尋覓大量「歹徒」，他期盼見識到當年幹架的模樣——在那個子彈速度仍不夠快，可捕捉流光般槍林彈雨的景象。樂團熱絡的演奏，Louis Armstrong 把他的小喇叭與紐奧良爵士樂風帶入此地，他的吹奏不是撫平紊亂的都城風氣，而是讓鋌而走險的風潮，更加鼓動，這並非指的是幫派鬥爭、偷釀私酒，而是讓爵士樂的即興自我，突破 Rag（散拍）的格式節奏規矩，明朗的走上爵士樂歷史之路，之後才會有搖擺樂，有咆哮樂等等的實驗進化，這當然不是只有阿姆斯壯先生的功勞，可是他隱藏改革的肅殺與破壞，用愉悅靈巧的方式，在樂團合奏與個人小號的表現中，讓藝人的華麗色彩裝飾藝術品味，使得爵士樂所要表達的個我情感，沒有被只是要取悅大老的通俗樂風淹沒。

讓阿姆斯壯先生永遠吹奏搖擺吧！他在現場喊叫，聲音被俱樂部的沸騰吵雜淹沒。在動盪不平的時代氣圍，歡樂與生死作伴，比起現世的平和，連音樂都有趣多了。

被偷窺的音符

男人自以為聰明，為自己初始的決定而洋洋得意，他租賃一屋，非常匆快而果斷，紙鈔付出費用時，胸口已經湧上一波一波的興奮，當他第一次帶女人到此，男人以為他包圍住女人，如同雙掌圍裹內，褶褶的螢火蟲。

房間座落在學校附近的一棟私人宿舍內，是最貧窮學生無奈的選擇，雖然有四層樓的古老建築，男人挑選地下室的邊間。他沿著狹窄的走廊一側往彼端的共用浴室踱行，站立在最靠近浴室，房號數字「009」的門前，用手比指著……。房東將兩串相同鑰匙套掛他翹起的食指上，悄然退下。男人望向四下的烏漆，只有一扇扇工整相對的門；為了出租最有效的空間利用，除了狹窄的通道之外，整層樓已被建材切隔成一個個約四張半塌塌米的大小。每個房門嚴密到光

線都無法滲洩，有著舊式房屋的紮實與嚴厲。

男人交付女人其中一串鑰匙，每次兩人先後到來不定，床的兩側推靠在牆壁的直角面，占據大部分的地方，男女享樂經常是在對角的另一側擺盪，用相互的身體測量空間；兩人相擁而無言時，就會靜靜傾聽，隔牆穿透而來的隱隱樂聲。

男人熟悉鄰房經常重複播放的爵士樂，容易辨認！女人並不喜歡這些無調性的音符……。

每每樂聲出現的並不刻意，音量也恭謙而節制，鄰客似乎更能了然三角板隔音的不周到。

在所有的唱碟專輯裡，男人厭惡《處女航海》（*MAIDEN VOYAGE*）。

有時正當男人抓扣女子的纖細足踝，熱情卻會被《處女航海》所打斷，男子困惑──哎！

學生是如此的愛播放此張專輯。

*MAIDEN VOYAGE*的詩意，冷靜流動，在此時，女子反而感覺男子的愛撫飽含挑釁，卻又不知緣起。Herbie Hancock低調的讓鋼琴音色細如銀絲，巧妙牽引小喇叭手Freddie Hubbard…也只有在小喇叭明快的提升與自由跳躍轉換的換氣起伏，才鼓舞男子繼續侵略，其他陰冷的樂器發出海妖的嚎音，則一次次讓男子暈眩呻吟。女的困惑隨之增加，有時激烈扯動他兩頰肌肉，

被偷窺的音符

170

他的臉變形，嘴唇受制裂開微笑。

樂手群十分年輕，並不衝動鹵莽，對純淨的嚮往，在清明頭腦的計算下演奏，近乎潔癖。

受了John Coltraine的詮釋方式啓蒙，他們重視抽象的冥思：男人越是體認這點，越不可思議的如發狂的公牛，彷如自己的慾念被阻斷，遭到知性的摒棄鄙夷。

自從西元一九六五年首次聆聽的錄音，只因爲隔房的播放提醒；男人知道，之後的三十幾年來，自己只是逐漸變成個糟糕老頭。

給黛比的華爾滋

收到M君從日本捎來的信中，提到了爵士樂鋼琴手比爾·艾文斯（Bill Evans），提到艾文斯最抒情的專輯——《給黛比的華爾滋》（WALTZ FOR DEBBY），也提到M君認識已久的女孩……

……。

M君在信中如此寫著：

「阪急私鐵沿線的火車，總是轟轟隆隆的馳駛而過座落在名為「淡路」驛站旁的宿舍，落戶至今一年多了，我仍無雅量與想像把這持續的嗡鳴聲響體會成一種音形，像是以接納現代樂音般的聆聽。

大阪令人失望的不浪漫——沒有凄美的雪景啦！最寒冷的冬夜，也只有像是壽司上的生魚

片般厚度的霜雪，薄薄鋪於低矮的屋瓦頂之上，一宿即溶化。最近如此的夜裡，我總是點著煤油火爐，窩入大棉被，反覆的聽比爾‧艾文斯的《給黛比的華爾滋》專輯，為的是奢望一點春天的暖氣；也許是艾文斯印象派的風格吧；也許入夜之後的自己模模糊糊的，倒也在音樂之中看出一幅景象……」

M君在信中行文的態度是令我吃驚的，艾文斯的演奏固然抒情甜美，卻很難與我印象中愛好咆哮爵士樂的你契合。

我承認艾文斯的彈指法，的確迥異於強調奔放舒坦，蠻橫與活力並行的 Be Bop 樂風。他的鋼琴演奏內斂節制，總是在冷靜風格的氛圍裡，技巧的表現出他對純美的抽象概念。但是不會太「知識分子氣」了嗎！想想他滿頭厚軟靠著髮油往後梳上的無力髮絲，戴著寬邊雷明頓式的眼鏡所搭配的蒼白臉孔……他的身影總是發散著古典音樂樂師的氣質？

異國的生活漸漸滲入的苦味，壓力下的抽象憧憬，反倒是我所體會隱於你直接的音樂感受外的弦音。

「你還記得第二首的同專輯名稱曲子吧！」M君繼續寫道。

給黛比的華爾滋

「當時他的三重奏實在太棒了，艾文斯靈巧即興的捕捉黛比臉上的各種表情變幻的面貌；少

女黛比嬉戲於荒蕪花園裡──花園的規模與設計，仍有過往貴族的華麗痕跡，少女專心於來回

擺盪鞦韆繩索，棕黃的短髮如節奏般拍打少女細長的頸項，她的動作滑行彷彿圓舞曲…Scott

LaFaro的貝斯彈擊一會兒是少女窸窣的腳步聲，一會兒是急促的呼吸喘息，有時LaFaro也會製

造出暗藏於草叢間之動物的躍動；而Paul Motion的鼓聲則不間斷的暗示時間非等速的流逝。」

M君如此的想像與形容，是否想言中艾文斯不易表露於外的內心圖像呢！

你提及的的確是艾文斯最為人懷念的三重奏演奏……，我當然記得。

西元一九六一年同年同月日（六月二十五日）錄音的兩張專輯裡，一張是SUNDAY AT THE

VILLAGE VANGUARD，一張是WALTZ FOR DEBBY：艾文斯嘗試置其他樂器──貝斯、鼓與鋼

琴同等重要的企圖，在貝斯手Scott LaFaro的精巧詮釋配合下，互動對談，使曲意多樣，有著開

拓思索的知性。

艾文斯一直是有話不肯直言。他總是自信於自己迂迴的表達技巧──認為音樂是啟示而非

理解，因此他的藝術風格無可避免的背負著欣賞者的「揣摩」、「猜忌」！我就時常猶疑在不確

給黛比的華爾滋

174

定的聽覺觀感之中，甚至也有以「通俗品味」入他於罪的想法。

M君對艾文斯的解釋，根本無法釋出他的知性節制，至少我是這樣認爲；倒反向投射成M君自我的熱情。

「我躲在被窩裡聆聽，驚於目睹的景象，其實飄飄渺渺又摻雜另一個心思，你可記得P，老實說，我們一直保持聯絡。今年我一直苦於思索該送她什麼？我決定寄送此張專輯給P。她現在在美國東岸念書，聽說訂婚在即（也許只是謠言），送她禮物也算是祝福吧！雖說認識她這麼久，仍覺得她如么妹般稚氣。東岸應該也很冷吧⋯⋯白雪紛紛⋯⋯」

《給黛比的華爾滋》在美國與日本一直是佳節送禮的最好選擇之一。

然而比爾‧艾文斯的琴音表情固然自省抒情，琴鍵被敲出的情感壓抑，M君你可有體會。

咖啡屋的定義

他在侍者的引領下，被安頓在角落位子。吸了一口紙煙，不遲疑提筆直書：

「隔間的設計有著商業與創意考量的周到，客人可以選擇開放式的花園空間，或者在裝飾性十足的傳統密閉屋間裡，品茗談天。為了使屋外自然景觀的氣氛能延伸入內，大膽的使用透明玻璃來隔絕空間，不只是牆面的作用，也是材質的性格。當日夜交替，光線改變時，燈光的佈置點與窗簾的搭配使用就變得重要了，既不能失去白晝的庭廊輝煌的裝潢所得到的讚譽口碑，且要在不因所有賞心悅目的景觀在入夜消失同時，巧妙轉換人工光源，無顯痕跡的，避免產生突兀的時間流轉中，讓時序換班。」

他受託撰寫介紹咖啡屋的專欄多年，以他的經驗與技巧，寫作時，他並不醞釀與培養。他相信，快速寫下最初觀察與想法，是掌握瞬間現實最好的辦法，如同時間的控制對烹煮咖啡的重要。

「影響顧客的因素固然很多，寵物是此間店家的強調，」他抬頭看望漆著不同色澤的多樣形

狀鳥籠，一個個籠內飼養跳動的小小生物。

「這當然有著裝飾的效果，而寵物非預期性的反應，也可與人客之間產生互動，白色文鳥，

跳動的身姿含蓄克制，發出鳴叫也與店家強調的庭園氣氛相符：戶外花園裡三兩狗兒的低低吼

吠，暗示他們的存在與地盤，木條地板間的貓兒最難預期，倏忽地跳躍就造成干擾了，可從女

性客人的反應顯明。」

在黃昏時，咖啡屋的氣氛最為鼎沸，他聯想到叢林的景象……。

如果能偷偷播放Ornette Coleman的唱碟呢！Ornette Coleman模擬人聲呼吸方法的中音薩克

斯風吹法，在吵雜的環境裡，最不易為人發覺。遊戲般置放到咖啡屋內人與人、獸與獸的交談

所發生的音節裡，他暗暗覺得有趣。每一組人馬比對於Coleman的音樂，很快便能產生對話的效

果。

「背景音樂可惜的是，仍然採用廣播的音樂網系統。」他自覺寫得偏執起來了，

「咖啡廳的音樂配置，該細心調配一如其他裝飾與條件。固然有很多咖啡廳與茶坊仍會強調

音樂的類型與性格，通常在實行一段時間之後，就會默默自店家的特色點中退陣下來……。所

有音控設備放在吧台是錯誤的；吧台師傅的無暇照應，或者自信咖啡調理滋味的優越性，是凌

駕吸引顧客的優先條件之上。當然最不可思議的是交由收銀台的人員掌控！」

他不得不嘆口氣，退回自己的思緒：Coleman釋出樂音，一如孩童放出的紙鳶，高遠自由，

又令人迷惑飛行的如此簡單。其實只不過都是在觀察自然的方式罷了。在僻靜的空間裡聆聽，

是無法領悟他的發聲企圖的。他的市井音色，其實只不過是街角咖啡館內，你我交換著浮浮沈

沈的瑣事啊！

他端起咖啡杯品嚐一小口，味道不由得使他皺起眉頭。

浮光樂影

著　　者／蘇怡琿
出 版 者／揚智文化事業股份有限公司
發 行 人／葉忠賢
總 編 輯／林新倫
登 記 證／局版北市業字第 1117 號
地　　址／台北市新生南路三段 88 號 5 樓之 6
電　　話／(02)23660309
傳　　真／(02)23660310
郵政劃撥／19735365　戶名：葉忠賢
法律顧問／北辰著作權事務所　蕭雄淋律師
印　　刷／偉勵彩色印刷股份有限公司
E-mail／yangchih@ycrc.com.tw
網　　址／http://www.ycrc.com.tw
初版一刷／2003 年 12 月
I S B N／957-818-583-9
定　　價／新台幣 200 元

國家圖書館出版品預行編目資料

浮光樂影 = A piece of music / 蘇怡琿著;--
初版. --臺北市：揚智文化，2003 [民 92]
面 ; 公分. –(揚智音樂廳 ; 22)

ISBN 957-818-583-9(平裝)

1.音樂 – 文集

910.7 92020620